KB046124

DESIGN MANIFESTO

디자인 매니페스토

DESIGN
MANIFESTO

season 1

이향은 안지용 지음

최도진
이석우
양수인
안지용
이향은
조홍래

시공사

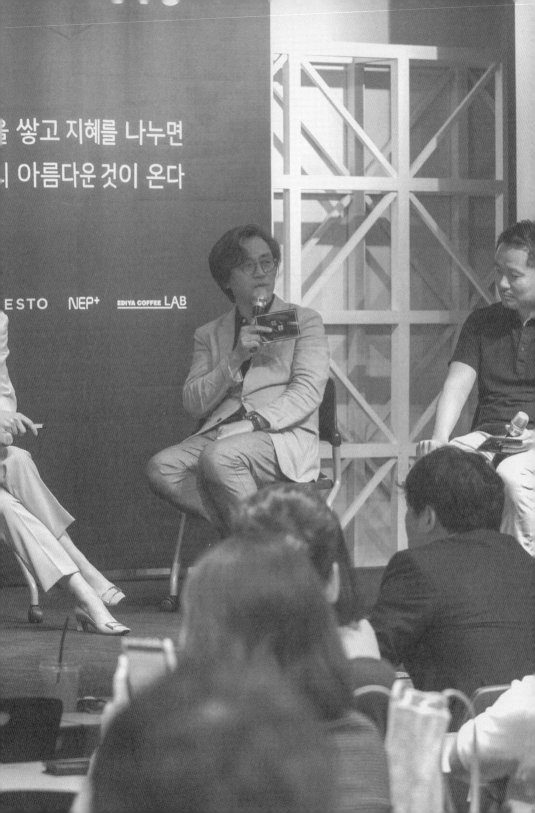

Contents

Prologue

지식을 쌓고 지혜를 나누면 미래의 아름다운 것이 온다 8

Epilogue

무지무지하다 미래미래하다 296

Insight Glossary 300

Prologue

지식을 쌓고 지혜를 나누면
미래의 아름다운 것이 온다

미래, 누군가에게는 막연하고 누군가에게는 설레며 누군가에게는 두렵고 누군가에게는 흥미진진한 미지의 영역. 한 가지 확실하고 공통적인 것은 미래는 누구에게나 궁금한 대상이라는 점이다. 상공간 기획과 건축설계를 중심으로 혁신 디자인의 기회 영역 발굴과 서비스디자인 컨설팅을 하고 있는 매니페스토 디자인랩을 운영하며 지난 5년간 한국 클라이언트의 수준이 그 어느 때보다 높아진 것을 느낀다. 프로젝트를 의뢰받으면 받을수록, 점차 높아지는 클라이언트의 눈높이에 맞추고 그들의 기대를 뛰어넘기 위해 전방위적으로 쉬지 않고 공부해야 한다는 것을 절감한다. 클라이언트는 우리와 동시대를 함께 살아가고 있는 사람이기에 정보 습득량이나 서칭능력은 비슷할 것이며, 오히려 큐레이션된 양질의 정보를 제공받고 있을 확률이 높다. 그런 기업들이 의뢰를 한다는 것은 현대를 살아가는 사람들의 니즈를 정확히 파악하고, 그들의 욕망을 리드하는 공간을, 제품을, 서비스를 디자인하는 일이 정보와 지식만으로는 해결되지 않는 창조의 영역이기 때문일 것이다.

우리는 지혜를 모으기로 했다. 자신의 영역에서 활발하게 활동하며 가장 바쁜 30대 40대를 보내고 있는 젊은 크리에이터들에게 주목했다. 퍼포먼스의 극대화를 향해 달리고 있는 크리에이터들의 도전적이고 신선한 뇌를 들여다보고 싶었다. 혼자만의 상상이 아니라 함께 상상하며 그리다 보면 마냥 먹먹하기만 하지는 않을 것이며, 변화의 소용돌이 속에서 길 잃은 미아가 될 염려도 줄어들

것이다. 그렇게 우리는 크리에이터들과 미래에 대한 이야기를 나눌 수 있는 살롱을 만들었다. '디자인 매니페스토Design Manifesto'는 미래에 외치는 크리에이터들의 선언이다. 호기 어린 상상과 도전이 있는 자리, 이곳에는 청중들과 고정 패널들이 있다. 초대된 크리에이터와 고정 패널, 청중 모두가 함께 느끼고, 웃고, 고민해보는 자리, 그 기록을 공유하고자 한다.

디자인으로 성명서를 내다, 디자인 매니페스토

매니페스토manifesto의 어원은 라틴어의 마니페스투스manifestus다. 당시에는 '증거' 또는 '증거물'이란 의미로 쓰였던 이 단어는 이탈리아로 들어가 마니페스또manifesto가 되었는데, 그때는 '과거 행적을 설명하고, 미래 행동의 동기를 밝히는 공적인 선언'이라는 의미로 사용되었다. 같은 의미로 1644년 영어권 국가에 소개되었고, 이 단어를 오늘날 우리 사회가 '선언', '공약'이라는 뜻으로 사용하고 있다. 디자인 매니페스토는 디자인으로 미래 사회를 그려보고 다가올 미래, 창의성 군단이 해야 할 일과 할 수 있는 일이 무엇이 있을지를 고민해보며 활발하게 활동하고 있는 크리에이터들과 중지를 모아보자는 의미에서 붙여진 포럼의 이름이다. 이 포럼을 조직하고 운영하는 매니페스토 디자인랩www.mfarch.com의 회사명과 '매니페스토'를 공유하고 있다.

미래를 예측하는 많은 방법들 중에 델파이Delphi 기법이라는 방법론이 있다. 주로 사회과학 분야에서 활용되는 미래예측법으로 전문적 견해에 근거한, 더 정확히 말하자면 전문가의 직관을 소스로 집단적 사고를 활용해 예측을 시도하는 것이다. 미래를 통찰할 수 있는 능력을 가진 신으로 알려진 아폴로의 신전 이름에서 유래된 이 명칭은 1950년대 미국의 씽크탱크로 불리우는 랜드 연구소RAND Corporation○에 의해 사용되기 시작한 것으로 알려져 있다. 이를 시작으로, 미래연구가 활발하던 1960년대 소수의 전문가 집단에 의한 델파이 기법 미래예측이 활발해졌고, 이후 수학적 정밀성과 데이터에 의존하는 흐름으로 넘어간 미래예측은 거대한 시장경제 속 소비사회의 발전으로 시장과 소비자가 파악의 핵심 대상이 되던 때를 지나 이제는 여러 요소들의 상호작용 속 변수들의 관계를 교차분석하며 보다 복합적이며 능동적인 예측 패러다임으로 변화되었다.

그리고 그 패러다임은 지금 또 한 번 변화를 맞이한다. 우리가 사용하는 미래예측법은 활발하게 활동하고 있는 크리에이터들이 가진 혁신의 경험치에 기반한다. 즉 인사이트에 기반한 예측insight-based foresight이라 할 수 있다. 크리에이터들은 기본적으로 유연하고 융합적인 사고, 즉 디자인 씽킹Design Thinking에 능하다. 자신의 영역에 대한 이해와 타 분야에 대한 호기심, 그리고 가장 효율적인

○ 미국의 방산재벌 맥도넬 더글러스의 전신 더글러스 항공이 1948년에 설립한 연구기관으로 세계 50여 개국 이상에서 온 1700명의 직원을 두고 있는 대규모 씽크탱크다. 실증적 분석을 토대로 국방, 안보, 환경, 보건, 의료 등 여러 분야에 걸쳐 각국 정부가 채택하는 정책보고서 전문 연구기관으로 주목받아왔다.

솔루션을 도출하는 데 최적화되어 있는 크리에이터들은 다른 사람들보다 조금 앞장서 부지런히 미래를 만들어가는 창조적 그룹이다. 미래는 가만히 앉아 내다보는 것이 아니라 그리는 것이요, 만드는 것이다. 실시간으로 모든 데이터가 채집되고 동시에 분석이 되는 기술의 발달과 맥락적 상황까지 읽어내는 AI의 등장으로 우리의 모든 생활은 기록되고 수치화되고 있다. 앞으로의 미래예측에는 정밀한 분석기기보다 어디로 튈지 모르는 감성, 본인도 이해가 안가는 본인의 심리, 어디서 생겨나기 시작했는지 모르는 선망성과 같은 미지의 영역을 관찰할 수 있는 혜안과 번뜩이는 영감을 사물이나 서비스로 변환시킬 수 있는 구현능력에 달려 있다.

한 분야에서 전문가라 일컬어지는 이들은 누구보다 부지런히 대량의, 양질의 정보를 습득하고, 적어도 1만 시간 이상 본인이 몸 담고 있는 분야에 대한 심도 있는 고찰과 성찰을 했을 것이다. 그런 그들에게 특정 시간 후 사회의 변화 혹은 그 분야의 미래에 관해 묻게 되면 축적된 수많은 정보와 고민들이 신선한 충돌을 일으키며 순식간에 발화하는 이연현상이 일어난다. 이를 통해 그들이 갖고 있던 단편적인 정보들은 엄청난 예지력으로 둔갑한다. 우리는 이것을 크리에이터들의 델파이, C-Delphi라 명명한다. 그리고 이를 위한 오프라인 살롱을 시작했다. 늘 새로운 것을 준비하고, 남들과 다른 시선으로 문제에 접근하며, 독특한 표현법을 향해 끊임없이 공부하고 연구하는 크리에이터들, 그들은 늘 미래를 살고 있다. 적어도 전혀 창작과 거리가 먼 일을 하고 있는 사람들 기준

에서는 그렇다. 소위 트렌드를 앞서간다고 하는 이 시대 훌륭한 크리에이터들, 그들은 현재 본인의 일을 잘하기 위해 무슨 생각을 하고 있을까. 그들이 보는 자신의 분야에서 가장 뜨거운 감자는 무엇이며, 어떻게 알 수 없는 미래를 준비하고 있을까.

경험은 반복될수록 신체적인 능력은 물론 감각적인 능력까지 발달시킨다. 관련된 내용에 대한 숙달은 지성의 발달 역시 가지고 오며 이는 사고력에도 영향을 미친다. 매일 자신의 프로젝트가 더 나은 결과물을 낳을 수 있도록 하기 위해 창의적으로 사고하고 표현하는 경험을 반복하는 크리에이터들에게 미래를 묻고 싶은 이유다.

미래를 준비하는 당신의 인문학적 사고력과 창의적 공감능력을 향상시켜주기 위해 오늘도 디자인 매니페스토는 파워풀한 크리에이터들과 교섭하고 있다.

디자인 매니페스토 — 0

패널들, 그리고 선언의 뒷면

●

똑같은 상황을 보더라도 관점의 차이에 따라 서로 해석이 다를 수 있다. 이를 '라쇼몽 효과'라 한다. 〈라쇼몽羅生門〉은 일본의 영화감독 구로사와 아키라黑澤明가 1950년 발표한 동명 영화로 제멋대로 진실을 판단하는 인간의 추악한 측면을 잘 그려내 베니스 영화제에서 황금종려상을 수상한 작품이다. 절대로 절대적인 것이란 없다. 기억도 왜곡되고 팩트도 기록에 의해 달라질 수 있다. 모든 것은 상관관계 속에서 최대한 자신의 이익에 맞게 재조작된다. 때문에 우리의 모든 판단은 틀릴 수 있고 사람들마다 저마다의 경험치에 의해 판단을 달리 할 수 있다. 그런데 바로 이것이 우리가 궁금해하는 천재적 예측의 조건이다. 우리는 하나의 주제를 놓고 주체에 따라 제각각 다르게 인식하고 해석하는 역동적인 작용을 통해 기발한 집단지성을 만들고자 한다. 패널토의는 그렇게 기획되었다. 그 제 각각의 관점을 대변할 만한 고정 패널들은 자신의 영역에서 전문성을 인정받았을 뿐 아니라 강연과 저서로 사람들의 의식의 흐름에 영향을 끼치는 사람들이다. 고정 패널들이 서로 추천하고 모두의 합의하에 인사이트 강연자가 정해지면, 그 강연자의 활동에 대해 함께 살펴보고 강연자의 생각을 공유하기 위해 되도록 사전미팅을 갖는다. 당일 현장토론이 수박 겉핥기 식의 패널토의가 되지 않도록 하기 위함이다. 강연자로부터 강연 주제와 자료를 받으면 패널토의 좌장인 이향은 교수가 사전질문을 뽑아낸 후 강연자를 비롯해 고정 패널들에게 똑같이 질문을 던지고 수합하여 키워드 중심으로 토론 자료를 만든다. 이렇게 면밀하게 기획된 패널토의는 디자인 매니페스토의 시그니쳐 코너가 되었다. 어디

서나 볼 수 있는 질의응답 시간이 아니라 강연자도 패널의 한 명이 되어 각자의 영역에서 해석하고 답한 내용을 주고받으며 함께 고민할 기회를 만드는 생각의 장. 스피디한 진행은 핵심 키워드들을 만들어냈고, 근미래예측에 성지순례지가 되고자 하는 포부는 패널들이 촌철살인 멘트를 준비하는 데 자극제가 되었다. 디자인 매니페스토를 더욱 탄탄하게 그리고 표정 있게 만들어주는 고정 패널들을 소개한다.

Panel

해학의 신, 나 건

국제적인 디자인 어워드 레드닷red dot 심사위원으로 유명한 홍익대학교

국제디자인전문대학원IDAS의 나건 교수는 늘 위트 넘치는 대답 뒤에 한 번 더

생각하게 하는 여운을 남기는, 유머와 철학을 동시에 선사하는 패널의 지존이다.

엉뚱한 천재, 송하엽

도시와 건축적 랜드마크에 대해 연구하는
건축역사학자, 중앙대학교 건축학부
송하엽 교수는 고급진 타이틀과 학구적인
외모가 무색할 정도로 동문서답을
일삼으며 관중들을 사로잡는다.
진지하면서도 엉뚱한 송하엽 교수만의
매력은 디자인 매니페스토에 고정
참석자들 중 팬덤을 형성할 정도.

Panel

독보적 카리스마, 이향은

디자인 매니페스토의 꽃, 패널토의의 좌장을 맡고
있는 성신여대 이향은 교수는 질문과 대답이라는
뻔한 컨텐츠를 디자인 매니페스토만의 시그니쳐
코너로 만들어낸 혜안의 소유자다. 트렌드
전문가답게 어떤 강연자가 와도 트렌디한 정보와
귀에 꽂히는 멘트로 좌중을 압도하는 카리스마를
유감없이 발휘한다.

인사이트 제조기, 안지용

디자인 매니페스토를 주최하는 장본인이자
역발상의 달인. 초대된 크리에이터들에게 큰
자극과 영감을 받아 꾸준히 공부하는 건축가다.
회사의 멤버들이 늘 공부하기 바라는 사심을
담아 외부 전문가분들을 모셔 하던 사내 작은
세미나를 생돈 들여가며 큰 행사로 키워냈다.
회사 멤버들이 호스트로서의 자부심을 가지고
행사를 운영하는 모습에 늘 감동받는 사장님.

Panel

디자인 띵커, 강준묵

디자인 매니페스토의 전신 격인 CON4°의 창립멤버로 현재는 중국 최대 가전기업Midea Group의 디자인 센터장이다. 중국에 거주하면서도 격월로 열리는 디자인 매니페스토에 가능한 한 참석하기 위해 출장을 오는 열정의 소유자.

○ 안지용, 강준묵, 김진우, 이향은 이렇게 네 명이 발족했고, 각계 전문가 약 20명과 함께 마지막 주 토요일마다 DDP에 모여 다양한 이슈에 대해 토론하는 오프라인 살롱을 2년간 진행했다.

네트워킹 일인자, 김진우

디자인 매니페스토의 전신격인 CON4의 또 다른 창립멤버이자 디자인
매니페스토에서 가장 중요한 연사 섭외는 물론, 포럼 전반을 관리해주는
김진우 이사. 디자인진흥원과 DDP에서 일한 경력에서 알 수 있듯이 디자인계
마당발로 JIN Network를 보유하고 풀가동하는 인맥부자이자 이벤트 기획에
탁월한 감각으로 디자인 매니페스토의 숨은장 역할을 한다.

Panel

매니페스토 디자인랩 전 멤버

100명이 넘는 관객들을 초대해 행사를 한다는 것은 여간 힘든 일이 아니다. 연례행사도 아니고 두 달에 한 번씩이나 말이다. 디자인 매니페스토는 행사 기획부터 운영까지 전문 에이전시의 도움을 받지 않는다. 전 직원이 스탭이 되어 기획회의를 하고 당일 눈썹을 휘날리며 뛰어다닌다. 스탭 업무분장을 들여다 보면 신청자 리스트 체크, 조명 컨트롤, 강연장 문지기, 패널 의자와 마이크 세팅, 강연자 안내 등 집요할 만큼 세분화되어 있다. 격월로 일어나기 때문에 강연이 끝나면 바로 다음 강연자 물색부터 시작해 홍보, 사이트 관리, 포스터 디자인, 초청장 발송 등 매뉴얼화 되어 있는 시스템이 풀가동된다. 입사 초기부터 이 포럼을 맡아 진행한 이나경 디자이너는 디자인 매니페스토가 대외행사가 되기 전부터 참여했고, 어느덧 팬덤을 보유하고 타의 추종을 불허하는 행사가 되기까지 가장 피땀을 흘린 멤버다. 지치지 않는 열정과 순발력, 무엇보다 나이답지 않게 놀라운 책임감을 보여주는 이나경 디자이너를 비롯해 매니페스토 디자인 랩의 전직원은 주인의식을 가지고 이 행사를 나날이 키워가고 있다. 사무실을 벗어나 현장 대응능력을 키우고, 행사가 끝난 후에는 강연자와 함께 기념촬영과 뒤풀이를 하는 소소한 특권을 누린다.

로 스페이스Roh Space

노경 사진작가는 용감하기만 했던 포럼 기획팀에게 현장 사진 기록은 물론 유튜브 채널을 만들도록 자문을 해주고 실제로 관리와 운영이라는 엄청난 숙제를 흔쾌히 함께해

주는 건축 전문 사진작가다. 연금술사 같은 노경 작가의 사진에는 크리에이터들의 진지한, 또는 장난기 어린 눈빛까지 담겨 있다.

백승찬 감독

디자이너들의 미래예측에 대한 성지순례지를 만들겠다는 디자인 매니페스토의 포부에 실체를 만들어준 백승찬 감독. 백승찬 감독이 유튜브 채널에 업로드하는 클립들은 당시 현장의 상황을 고스란히 느낄 수 있을 뿐 아니라 곱씹으며 두고두고 볼 수 있는 훌륭한 아카이빙이 되었다.

네이버 디자인, 디자인 프레스

행사가 있기 3주 전, 네이버 디자인 섹션에는 디자인 매니페스토 행사가 배너로 공지된다. 또한 포럼이 끝난 후에는 다녀간 분들이 남겨주는 한결같이 좋은 리뷰들로 다음 포럼의 기대치를 높여준다. 디자인 매니페스토가 디자인계 공신력 있는 행사로 인정받을 수 있도록 창구 역할을 해준 일등공신.

DESIG

MANI

디자인 매니페스토 —1

최도진 셀프브랜딩

2018년 5월 30일
논현동 이디야 커피랩 컬쳐홀
게스트 스피커 : 최도진

Speaker

최도진

쇼메이커스 디자인스튜디오 크리에이티브 디렉터

코드먼츠 브랜드 크리에이티브 디렉터

깐깐한 창작력을 무기로
아티스트로서의 잠재력을 폭발시키는 쇼메이커

파격적인 비쥬얼 쇼룸으로 독보적인 위치에 등극한 선글라스 브랜드 젠틀몬스터의 비주얼 디렉팅을 맡아 신선과 파격의 줄타기를 하며 소비자들에게 강렬한 인상을 준 최도진 디렉터가 '쇼메이커스Show makers'라는 이름으로 독립을 시작했다. 포토그래퍼, 공간 디자이너로 이어지는 그의 행보는 코드먼츠Codements라는 감각적인 손목시계를 대표작으로 내세우며 제품 디자이너로까지 이어진다. '쇼를 만드는 사람들'이라는 이름에 걸맞게 영역을 가리지 않고 다양한 쇼를 기획하고 선보이는 쇼메이커스의 수장인 그는 디뮤지엄의 〈플라스틱 판타스틱〉 전시로 잠재되어 있던 끼와 실력을 십분 발휘하였고, 대중들은 최도진의 진가를 알아차리게 되었다.

디뮤지엄의 〈플라스틱 판타스틱〉 전에 이어 샤넬, 나이키, 프리츠한센 등의 공간 디자인을 맡아 연이어 화제를 낳았고, 코드먼츠로 2018 IF 디자인 어워드 주얼리 부문 본상을 수상했다.

사실 우리 세대는 디지털과 아날로그를 동시에 경험한 세대라 좀 더 특별한 거 같습니다. 근데 앞으로 온라인과 오프라인이 컨버전스되면서 사람의 감각을 다감각적으로 조성해주는 환경이 발전하게 될 거고, 그런 기술 진

화에 있어 인간의 본성은 크게 달라지지 않을 것 같아요. 하지만, 과정을 살아갈 수밖에 없기 때문에 시작과 끝이 아닌 과정 속에 흐름을 보는 것이 중요해집니다. 그래서 시대의 흐름을 주시하는 게 중요하다고 생각합니다.

528HZ Flagship Store, 2019

ACT Festival 2019, 2019

FIND KAPOOR Flagship Store, 2019

우리 사회에서 자신의 입지를 다져가고 있거나 이미 입지를 굳힌 크리에이터들의 최근 작업들에 대한 이야기를 듣고, 그 크리에이터를 중심으로 근미래예측을 시도하는 살롱 '디자인 매니페스토', 그 첫 번째 크리에이터는 최도진이다. 파격에 파격을 거듭하는 이미지를 생산하는 선글라스 메이커 젠틀몬스터 내 혁신의 한 축을 담당했던 아티스트, 그가 독립을 해 쇼메이커스Show Makers라는 회사를 만들고, 본인의 작품으로 시장에 나와 사람들에게 평가를 받기 시작했다. 쇼를 만드는 사람들이라는 회사를 시작한 공간디자이너의 첫 작품은 예상 외로 제품디자인이었다. 사람이 시계를 보는 행태에 맞추어 시계 디자인의 고정관념을 뒤튼 재치 있는 제품, 코드먼츠를 시작으로 오감을 모두 동원해 즐기는 체험형 공간디자인들을 활발하게 선보이고 있다. 그는 이러한 고민을 어디서부터 시작할까? 과연 그가 새로운 아이디어를 떠올리는 지점은 어떠한 미래를 향하고 있을까? 그에게 미래는 어떤 모습일까?

디자인 매니페스토의 C-Delphi를 위한 첫 번째 강연자, 최도진 디렉터의 작업에서 영감을 받은 세 가지 질문은 다음과 같다.

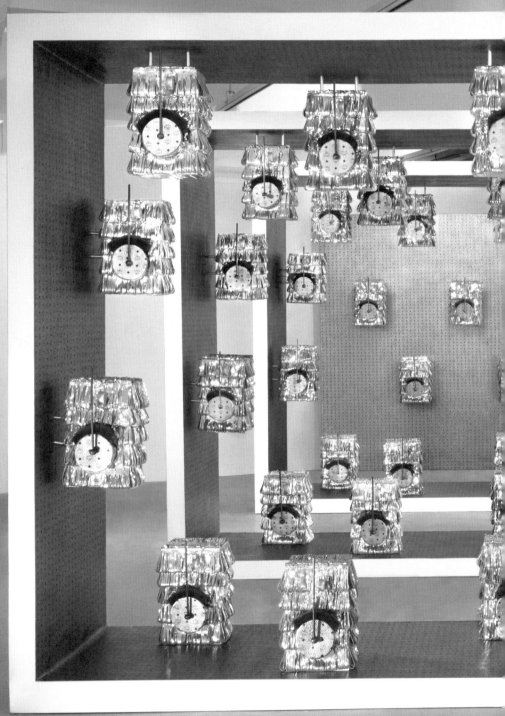

Sound Sculpture-Mallet for MCM, 2018

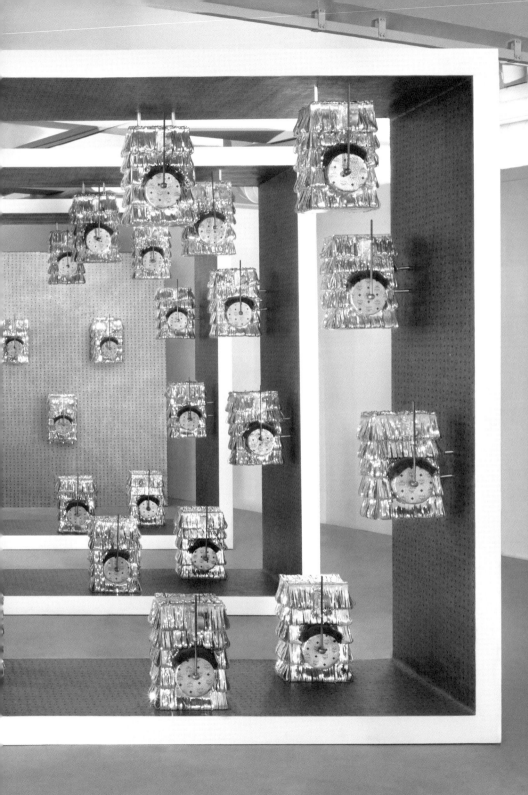

1

크리에이터로서 가장 궁금한 미래는 어느 시점인가?

미래라는 단어는 사람마다 받아들이는 느낌이 다르다. 아득히 먼 시간을 떠올리는 사람이 있는가 하면 당장 내일도 미래이다. 하지만 어느 경우나 알 수 없어 고민하게 되는 시점임은 마찬가지일 터다. 크리에이터들에겐 어떨까? 미래의 시공간에 존재할 무언가를 창조하는 그들이 궁금해하는 시점이 있다면 분명 어떤 이유가 있을 것이다. 일에 대한 집념과 자부심이 불안함으로 옮겨가는 시점일 수도 있고, 본인의 작업이 여물어 파급효과나 영향력이 다르게 미치게 되는 시점일 수도 있다. 바로 그 이유와 가장 궁금해하는 미래의 시점에 대해 사전질문을 던졌다.

2

5년이란 시간 동안 변하는 것과 변하지 않는 것은 무엇인가?

그리고 다시 5년이라는 시간을 주었다. 칠흑같이 어두운 먼 미래가 아니라 손에 잡힐듯한 미래, 5년 후. 이 시간 동안 변하는 것과 변하지 않는 것을 생각해보는 것은 지금 본인이 하고 있는 일들의 연장선상에서 다양한 변수들을 조합해보며 가능성

과 리스크를 동시에 추론해볼 수 있을 것이기 때문이다. 파격적인 비쥬얼은 그 압도적인 영향력만큼이나 싫증의 속도도 빠르다. 최도진 디렉터처럼 뇌리에 남는 강한 이미지를 연출하는 공간디자이너에게 5년이라는 시간은 어떤 의미일지 궁금했다. 자극을 생산해내는 크리에이터가 5년 동안 변하지 않고 지켜지는 것은 무엇일까.

3

미래예측 혹은 미래전망의 본질은 무엇이라 생각하는가?

마지막으로 소소하나마 천재적 예측을 꿈꾸는 크리에이터들의 토크 살롱 디자인 매니페스토의 존재 이유이자 가치에 대해 물었다. 미래예측 혹은 미래전망의 본질은 무엇이라고 생각하는지 최도진 디렉터, 그리고 세 명의 고정 패널에게 사전 질문을 던지고 받은 답변들을 보며 각자의 생각을 비교해보고자 했다.

Plastic Fantastic for D-Museum, 2018

1 ⎸ 크리에이터로서 가장 궁금한 미래는 어느 시점인가?

이향은 교수

요즘 소확행^{작지만 확실한 행복}, 워라밸^{work life balance} 이런 이야기 많이 들으시죠? 그 말의 출처는 《트렌드 코리아 2018》이라는 책입니다. 저는 그 책을 함께 집필하고 있는 성신여대 교수 이향은입니다. 《트렌드 코리아》라는 책을 김난도 교수님과 2010년부터 작업하고 있고, 트렌드 쪽에 전문성을 가지고 강연과 컨설팅을 하고 기업 프로젝트도 진행하고 있습니다. 디자인 매니페스토와는 디자인 마케팅과 선행연구 등 다양한 프로젝트를 함께하고 있는데요, 그런 인연으로 디자인 매니페스토의 패널토의를 진행하게 되었습니다. 강준묵 대표, 송하엽 교수, 안지용 대표, 최도진 대표와 함께할 패널토의를 구성하면서 우리에게 가장 중요한 키워드는 '크리에이터의 미래'라고 생각했습니다. 크리에이터들은 어떤 미래를 준비하고 있고, 어떻게 미래를 바라보는지 지금부터 함께 이야기 나눠보겠습니다.

송하엽 교수 **인구 감소 시점, 뽀뽀뽀**

"빈 땅이 늘어나고 인구가 감소되었을 때, 만나면 반갑다고 뽀뽀뽀."
미국 자동차산업의 동의어와도 같았던 디트로이트. 자동차산업이 망하자 시민들이 집을 버리고 도시를 떠나게 됩니다. 그러자 시市에서는 집과 땅을 구매해 새로 조경을 하죠. 그곳들이 도시의 새로운 랜드마크가 되었습니다. 반전의 해피엔딩이지만 이미 우리에게도 현실로 다가온 '앞으로의 인구 감소'라는 문제에는 걱정이 앞섭니다. 지금 우리 건물들도 공실이 진행되고 있고 아예 (건물이) 없어질 수도 있습니다. 이런 식으로 가다가는 지금은 가장 고가로 거래되는 아파트를 철거해야 할 상황이 올 수 있다고 학생들에게 말하기도 합니다. 빈 땅이 늘어나고 인구가 급격히 감소되었을 때, 그때는 사람이 귀해질 거라 학생들과 만나면 서로 인사하자라는 의미로 '뽀뽀뽀'라고 했습니다. (웃음)

최도진 대표 **2023년(5년 후)**

"셀프브랜딩의 시대가 온다."

기존 대중매체가 힘을 잃고 1인 미디어의 시대가 도래한 지금, 누구나 불특정 다수와 소통하는 것이 가능해졌습니다. 그러다 보니, 개인의 개성과 자기표현이 확실한 것이 중요해졌지요. 특히 요즘 세대는 성별, 세대, 나이처럼 인구통계학적인 구분만으로는 타겟팅이 어렵습니다. 그렇기 때문에 본인을 브랜딩하는 것이 중요하다 생각해서 이렇게 답했습니다.

"정보를 얻었다면 새로이 도전하자."

우리가 궁금해하는 미래라는 것은 손에 잡히지 않는 먼 미래라기보다는 지금의 사회, 경제, 문화, 기술, 환경, 정책 들의 변화를 바라보면서 여기서 예측 가능한 근미래에 대한 방향성이라고 생각합니다. 이러한 맥락에서 5년은 너무 가까운 거 같고 10년은 너무 먼 미래인 거 같아서 그 사이 정도라고 대답을 준비했습니다.

건축 프로젝트는 작은 주택의 경우도 땅을 준비하고 설계를 진행하고 건축물을 올리고 가구를 짜넣고, 실제로 살기까지 적어도 2년은 걸립니다. 적어도 2년후의 미래를 예상하면서 시작하는 프로젝트인 것이지요. 최근 완공된 롯데슈퍼타워의 경우 그룹의 오랜 숙원을 해결한 프로젝트라고들 이야기합니다. 이처럼 수십 년이 걸리는 프로젝트도 많이 있습니다. 현 시대에 가장 오랜 시간을 들여서 현실화하고 있는 프로젝트인 '사그라다 파밀리아 성당'. 대건축가 안토니오 가우디Antoni Gaudi가 설계, 1882년 착공한 이 성당 건축은 가우디가 1926년 73세의 나이로 사망했을 때 1/4만이 완성되었다고 합니다. 2026년 완공을 예상하고 있으니 무려 144년 동안 진행되고 있는 프로젝트인 셈입니다. 고딕과 아르누보 양식을 결합한 가우디의 천재적인 디자인만큼이나 가탄을 자아내는 규모지요. 1882년에 바라본 100년 후의 미래는 과연 어떠했을지 과거의 인물들이 그렸던 미래도 궁금해지네요.

제품 디자인의 경우를 보면, 핸드폰은 2년 주기로 새로운 제품이 나오고, 자동차는 5년 주기로 모델 풀 체인지를 하는데, 이는 새로운 형상을 시장에 각

인시키는 목적과 브랜드 포지션, 그리고 공장에서 금형을 만드는 비용에 대한 최적화를 고려한 결과입니다. 그러니까 5년까지는 예측이 아니라 지금 상태로 충분히 가늠할 수 있는 미래라고 생각합니다. 미래를 예측하는 게 어렵다고 하면 그 이상이 문제겠지요. 지금까지 우리는 선진국, 앞선 사례들을 모아서 미래를 준비하고 있었습니다. 그런데 요즘은 한국에서 벌어지는 사례보다 앞선 경우를 보기 힘들어요. 그래서 다른 분야에서 크로스오버해서 정보를 모으고 도전을 해야 되는데, 사실 자신의 브랜드를 만드는 것, 이것도 하나의 큰 도전입니다. 하지만 나이가 들수록 도전이 어렵네요. (웃음)

강준묵 대표 10년 후

"언어의 변화에 주목하라."

다른 게 아니라 미래잖아요. 사실 저도 5년 정도는 예측이 될 거 같아요. 미래라고 하려면 10년 정도는 되어야 예측하기 어렵지 않을까, 그 정도는 되어야 미래로서 가치가 있지 않을까 생각한 겁니다. 상상할 수 있는, 상상되지 않은 미래가 참신하니까요. 그래서 저는 손에 잡히는 미래보다 우리가 다양한 상상을 할 수 있는 미래, 10년 정도는 뒤의 일이 되어야 한다고 생각했습니다. 그리고 '언어'라고 말한 건, 제가 2주 전부터 중국 미디어Midea 그룹의 디자인과 브랜딩을 총괄하고 있는데요, 그러면서 생긴 궁금증이 '시장에서 가장 중심이 되는 소비자가 누굴까?' 하는 것입니다. 요즘은 연령대가 많이 내려간 것 같은데, 이들을 지켜보면서 주목하게 되는 것이 그들이 사용하는 언어입니다. 대부

분 말을 엄청 줄여서 사용하더라고요. SNS의 영향도 있겠고, 특정 지역에 국한된 이야기가 아니라 글로벌한 현상이라는 것도 재밌습니다. 미국에서도 "I love you"를 쓸 때 전체 문장을 다 쓰지 않고 ILU라고 줄여서 사용하죠. 이런 줄임말들이 컴퓨터 기호와 같다는 생각을 했습니다. 그래서 언어가 중요하다는 답을 했어요.

문자가 이렇게 발달하기 이전에는 사람의 감각을 이용해서 의사소통을 했습니다. 지금도 아프리카에 가면 먼 거리에서 의성어와 같은 소리로 의사소통을 하는 부족이 있어요. 이처럼 사람의 감각기관이 고도로 발달하게 된다면, 미래에는 기술의 혜택까지 더해져 머리에 이식된 칩을 통해 텔레파시를 할 수 있는 시대가 오지 않을까, 이런 상상들을 하며 커뮤니케이션의 미래가 궁금해졌습니다.

5년이란 시간 동안 변하는 것과
변하지 않는 것은 무엇인가?

이향은 교수

소비 트렌드의 관점에서는 5년이라는 세월 동안 정말 많은 것이 변합니다. 하지만 하나의 건축을 구상하고 땅을 준비하고 건물을 디자인하고 공사를 해 구현하고 사용하는 데는 5년이라는 시간이 그리 길지 않을 수도 있습니다. 그래서 제가 패널 분들에게 이 질문(5년이란 시간 동안 변하는 것과 변하지 않는 것은 무엇인가?)을 드리고, 주신 답변들을 하나씩 읽어보면서 키워드를 잡아보았습니다. '사업가', '로맨티스트', '철학자', '루키'와 같은 것들이 있었는데 하나씩 살펴보죠.

송하엽 교수 **로맨티스트**

"변하는 것은 사람과 사물의 대화하는 방식,
변하지 않는 것은 사랑하는 방식."

예전에는 건물을 보면서 부麗를 떠올렸는데, 어느 날 김찬중 건축가와 대화를 나누면서 놀랐던 게 이분은 건물을 애완동물로 생각한다는 것이었습니다. 실

51

제로 한남동에 작업한 건물도 '스머프 건물'이라고 부르더라고요. 건축주한테 애완동물을 분양한다고 생각을 해서 다채로운 형태를 많이 시도했고, 또 사람들이 건축물로부터 위안을 받기를 원한다고 하시더군요. 5년 후에도 최도진 대표의 '코드먼츠 시계'처럼 두 가지의 언어가 합쳐진 새로운 방식들이 계속 제안될 겁니다. 하지만 여전히 변하지 않는 것도 있지요. 그래서 저는 변하는 것은 '사람과 사물이 대화하는 방식', 변하지 않는 것은 '사랑하는 방식'이라고 생각했습니다.

안지용 대표 **사업가**

"죽음과 세금은 변하지 않고,
가치와 좋아하는 것들은 계속 바뀌어간다."

1700년대 미국 초대 정치인 벤자민 프랭클린Benjamin Franklin은 "세상에 변하지 않는 것은 죽음과 세금"뿐이라고 이야기했습니다. 이 말은 시사하는 바가 상당합니다. 인간은 자연적으로 죽음을 막을 수 없고, 사회적으로 세금을 계속 내야 합니다. 벤자민 프랭클린의 매니페스토에서 주목할 점은 요즘 들어 크게 사회적 이슈가 되곤 하는 세금 문제는 봉건사회에도 존재했다는 것입니다.
어쨌든 우리는 이러한 사회시스템 속에서 돈을 벌지요. 돈을 벌기 위해서 새로운 아이템을 찾기 위해 노력하는 '사업가'라고 대답을 한 건 자본주의가 세상을 지배하는 동안 변함이 없을 것 같아섭니다. 이때 아이템은 자동차나 휴대폰, 냉장고 같은 물건으로 한정되지 않습니다. IT와 인공지능을 연결한 인간에

게 필요한 새로운 금융이나 의료 서비스도 포함되겠지요. 아마도 지금의 우리가 죽을 때까진 이 시스템에서 살아갈 겁니다.

자본주의가 주류가 된 지금의 경제시스템 속에서는 계속 수입이 발생하고 증가해야 합니다. 이러한 부분을 생각하면 인구가, 아니 인구의 증가가 우리의 경제시스템 속에 상당히 중요한 의미를 가집니다. 자본주의 성장의 동인을 산업혁명이라고들 하지만, 저는 산업혁명과 의료기술의 발달이 급격한 인구 증가를 가져오고, 이러한 인구 변화를 만족시키기 위해 시장에 활발한 흐름이 형성되고 금융상품들이 흘러나온 것이 오늘날 자본의 흐름을 유발했다고 봅니다. 그래서 인구가 증가하지 않는 시점에서, 우리 시스템이 어떻게 파생상품들을 만들고 지속 가능한 모델을 만들지 궁금합니다.

반면 우리가 생각하는 가치, 좋아하는 것들은 계속 바뀌어갑니다. 이것이 트렌드인데요, '지금 이게 좋은 거 같아'라는 가치는 5년 뒤에는 바뀌어 있을 수 있습니다. 변하지 않는다면 문화가 되어가고 있겠지요. 이렇게 변하는 것들 속에서 변하지 않는 것은, 좋아하는 것을 좋아하는 속성입니다. 인간의 이런 속성 자체는 변하지 않을 것 같습니다. 인간의 감각적 욕망을 추구하는 정욕과, 순수한 이성, 잊었던 이데아를 동경하는 에로스, 그리고 현상을 보고 그 원형인 이데아를 인식하는 것이 진리라고 이야기했던 플라톤의 이데아론적 관점에서 본다면 사람은 기호에 따라 움직인다는 속성 그 자체입니다. 착한 일을 행하는 이유도 잘 들여다보면 칭찬을 받고 싶다거나 이를 통해 이득을 보겠다는 욕심, 또는 본인의 죄책감을 덜기 위해서 등 다양하지만, 결국은 자신이 좋아서 하는 것이지요.

이렇게 변해가는 세상 속에서 변하지 않는 본질을 찾아 지금은 보이지 않는 새

로운 아이템을 찾기 위해 노력하는 사업가들은 계속 존재할 것이고, 이렇게 새로운 기회를 찾는 사업가들에게 좋은 기회는 언제나 있습니다.

강준묵 대표 **철학자**

"겉은 변하지만, 속은 변하지 않는다."

"내 모습은 변할 거 같고, 내 생각은 변하지 않을 것 같다." 단순하게 생각하면 '겉은 변하지만, 속은 변하지 않는다'는 뜻의 말입니다. 앞으로, 크리에이터들에게 실제로 중요해지는 가치는 겉에서 보여지는 스타일이 아닌 내재되어 있는 인문학적인 가치일 겁니다. 크리에이터라면 앞으로 인문학에 대한 연구와 고찰을 게을리하지 말아야 합니다.

최도진 대표 **루키**

"기술은 진화하지만 인간의 본성은 크게 달라지지 않을 것."

사실 우리 세대는 디지털과 아날로그를 동시에 경험한 세대라 좀 더 특별한 거 같습니다. 근데 앞으로 온라인과 오프라인이 컨버전스 되면서 사람의 감각을 다감각적으로 조성해주는 환경이 발전하게 될 거고, 그런 기술 진화에 있어 인간의 본성은 크게 달라지지 않을 것 같아요. 하지만, 과정을 살아갈 수밖에 없기 때문에 시작과 끝이 아닌 과정 속에 흐름을 보는 것이 중요해집니다. 그래서 시대의 흐름을 주시하는 게 중요하다고 생각합니다.

3 | 미래예측 혹은 미래전망의 본질은 무엇이라고 생각하는가?

안지용 대표 **방향성**

"미래예측은 포인트를 찾는 것이 아닌 방향성을 찾는 것이다."

《트렌드 코리아》의 공동저자이신 이향은 교수님께서도 이러한 관점의 트렌드 예측에 관한 이야기를 많이 해주셨는데요, 최근에 쏟아지는 트렌드 보고서만 해도 수십 종에 이르고, 〈UN 미래 보고서〉와 같은 근미래에 관한 리포트도 많이 나오고 있지만, 조금 더 먼 미래에 관한 인간의 예측(혹은 상상)을 보여주는 SF영화는 또 많이 줄어든 것 같습니다. 2010년에 개봉한 〈트론〉은 1982년의 원작에 비해 임팩트가 적었고, 또 같은 해인 1982년에 개봉한 기념비적인 SF 〈블레이드 러너〉가 아주 인상적인 디스토피아 세계관을 제시하며 신선한 충격을 주었던 반면, 2017년 새롭게 만든 〈블레이드 러너 2049〉는 35년 전 원작이 보여준 미래에 관한 강렬한 인사이트를 주는 데 실패했습니다. 82년 영화들로부터 약 20년 후, 지금으로부터 약 17년 전인 2003년 영화 〈매트릭스〉는 그래도 강렬한 인상을 남겼지만, 이것도 벌써 16년 전 일이고 비교적 최근에 본 재미있는 미래 영화라고 하면 〈인터스텔라〉(2013) 정도입니다.

이러한 영화들이 보았던 미래가 현재를 기준으로 불과 30년 이후라는 점을 생각하면, 82년에서 바라본 35년 후의 2017년을 이미 살아낸 우리는 어떤 미래를 맞이하였는가 돌아보게 됩니다. 미래를 바라보는 다양한 이야기들이 있는데요, 우리가 바라보는 미래는 어떻게 이루어지는가에 관한 예측을 할 수 있다면 더욱 흥미로울 것 같습니다. 여러 가지 현상들을 파악하다 보면 미래가 당연히 일어날 수밖에 없는 것이라는 생각이 들기도 합니다. 다시 말해 지금 구현되고 있는 현상에 대한 자료가 불충분하기 때문에 미래를 모르는 것이지요. 열심히 분석하다 보면 미래라는 것도 예측 가능해집니다.

이러한 관점에서 미래예측에 관한 강렬한 임팩트를 준 영화를 하나 소개하고 싶습니다.

이향은 교수

그 영화는 무엇인가요?

안지용 대표

〈마이너리티 리포트〉(2002)입니다. 미래 예지를 기반으로 한 범죄예방 시스템과 그 안의 음모를 다룬 스티븐 스필버그 감독의 영화인데요. 영화를 보면 사전 범죄자PRE CRIME 체포팀의 리더 존 앤더튼톰 크루즈 역이 공을 굴리자 미국무성 감사를 맡은 대니 위트워콜린 파웰 역가 공이 바닥에 떨어지기 전에 공중에서 잡는 장면이 나옵니다. 그때 존이 대니에게 그 공을 왜 잡았느냐고 묻자 상대방

은 공이 떨어질 거라 잡았다고 대답합니다. 그러자 존은 "하지만 공은 바닥에 떨어지지 않았다, 왜냐하면 네가 그 공이 바닥에 떨어지기 전에 잡았기 때문이다"라고 하죠.

저는 저 장면에서 굉장한 임팩트를 경험했습니다. 영화의 주요 갈등은 미래를 예측해서 범죄자를 미리 체포하는 것에 대한 의견 대립에서 비롯됩니다. 그중 제게 가장 인상 깊었던 것은, 어떤 현상이 일어날 징조가 보이면 그것에 대한 예측으로 인해 예언자의 몸이 반응한다는 설정입니다. 물론 저 장면에서는 아주 짧은 시간 뒤의 미래에서 일어나는 일을 다루고 있지만, 우리 또한 저마다 근미래에 대한 준비를 하고 있습니다. 하지만 정보와 현상에 대한 분석이 부족하여 그것들이 언제 일어날지, 정확한 예측을 하지 못하는 것이지요. 그래도 데이터의 축적과 슈퍼컴퓨터의 등장으로 수많은 현상과 정보들의 분석이 가능해졌기 때문에, 방향성을 이해한다면 미래를 준비할 수 있다고 생각합니다.

이향은 교수

말씀하신 것처럼 시점을 어디에 두느냐에 따라서 예측할 수 있는 미래와 예측할 수 없는 미래로 나뉘지요. 미래전망의 본질이 불안함에 대한 대비, 혹은 준비라는 점에 저도 동의합니다.

강준묵 대표 **상상**

"상상이 현실이 되었을 때."

상상을 현실로 만들고자 하는 것, 상상을 열심히 해서 풍부한 현실을 누리는 것, 저는 상상이 미래예측의 본질이라고 생각합니다. 저도 영화를 떠올렸는데, 〈스페이스 오디세이〉와 〈블레이드 러너〉 속 상황들은 이미 현실화되었습니다. 물론 이 영화들은 상당히 오래된 영화들이죠. 하지만 그 당시 상상한 것이 (시간이 걸리지만) 현실이 되었다는 것은, 얼마나 열심히 상상하느냐에 따라 우리의 미래가 달라질 수 있다는 걸 보여준다고 생각합니다.

최도진 대표 **새로움과 진정성**

크리에이티브 영역은 비성숙하고 미완성된 영역에 가깝다고 생각합니다. 어느 정도 결함이 있는 것들이 시대가 변하더라도 계속 새로운 것을 만들고, 보여주어야 하는 이야기를 담고 있어요. 그런 차원에서 크리에이터는 항상 새로움을 추구해야 하며, 그렇지 않으면 퇴화한다고 생각합니다. 그 안에 자신의 개성을 표현해내는, '가치에 대한 진정성'이 미래에 대한 본질 예측에 반드시 필요합니다.

송하엽 교수 **기대와 믿음**

제가 최근에 책을 썼습니다. 책 제목이 '22세기 건축'인데, 원제는 22세기로부터의 건축 해석'이었습니다. 100년이란 시간이 지났을 때 지금의 모습을 본다면 어떨 것인가에 대한 고민을 합니다. 이 책은 그런 고민에서 시작되었습니

다. 저의 지도교수님께선 내가 쓰는 책이 100년 뒤에도 남을 것인지에 관한 고민을 하고 써야 한다고 말씀하셨는데요, 전문 분야인 건축뿐만 아니라 문학, 음악, 미술 등 다양한 분야에서 수많은 저술을 남긴 진정한 르네상스맨 알베르티Leon Battista Alberti만 해도 지금까지 전해져 내려오는 저서는 저 유명한《건축론De Re Aedificatoria》하나뿐이지요. 미래예측은 진부하지 않고, 변하지 말아야 할 것, 변해야 할 것에 대한 믿음과 기대가 있어야 한다고 생각합니다.

이향은 교수 **未來**

동양과 서양은 미래예측에 상반되는 시각을 가지고 있습니다. 未來라는 한자의 어원을 거슬러 올라가보면 농경사회였던 동양에서는 추수가 가장 중요한 활동 중 하나였습니다. 그렇기 때문에 동양의 미래예측은 1년 주기의 가까운 미래, 불안과 초조, 우려의 대상이었습니다. 하지만 Future라는 말의 어원은 Futura, '와야 하는 시간'입니다. 이 단어의 어원을 계속 찾아 올라가면 산스크리트어의 붓다buddha부처에 다다릅니다. 내세, 다음 세상을 바라보고 있는 것이지요. 즉, 서양의 미래예측은 먼 미래를 바라보는 것입니다. 동서양이 미래를 바라보는 것이 이렇게 다른 이유는 본인들이 처한 상황, 문화 등에 기인하기 때문이라고 할 수 있습니다. 정리하면, 본인이 현재 처한 상황에 따라 미래를 바라보는 관점이 달라지는 것 같습니다. 오늘 디자인 매니페스토를 함께 하신 여러분들 모두 각자의 상황과 맥락에서 미래를 우려하고 있는가, 기대를 하고 있는가 점검해보는 게 어떨까요. 우려되는 미래든 기대로 가득 찬 미래든, 미래를 예측하는 가장 좋은 방법은 오늘을 바라보는 것입니다.

●

미래를 예견할 때 마치 부적처럼 따라오는 것이 인문학적 가치다. 패널토의에서도 언급되었듯이 크리에이터들에게 인문학적 가치는 날로 중요해진다. 스티브 잡스가 애플은 기술과 인문학의 혼합체라며 인문학의 중요성을 설파하자 미국은 물론 우리나라에도 인문학 열풍이 불었다. 기술의 발전 속도가 보여주는 엄청난 인공지능의 미래, 모든 것이 로봇에게 대체될지도 모르는 위협이 도사리는 시대에 인공지능을 지배할 수 있는 핵심가치는 바로 인문학적 가치라는 것을 스티브 잡스는 너무도 잘 알고 있었다. 철학, 역사, 문학으로 구성되는 인문학이야말로 기술의 시대, 진보한 미래에 인간의 존엄성을 잊지 않게 해주는 뿌리와 같은 것일지라. 무엇보다 강한 메시지였던 '새로움을 추구하지 않으면 퇴화한다'는 최도진 디렉터의 믿음은 진화를 거듭하는 인류의 속성이자 치열하게 창작의 길을 가고 있는 크리에이터의 패기가 느껴지는 대목이었다.

지난 15년간 트렌드를 연구하며 가장 많이 받은 질문은 트렌드를 예측하기 위한 가장 좋은 방법에 대한 조언이었다. 가장 좋을 뿐 아니라 가장 쉽기까지 한 방법으로 주저 없이 하는 대답은 최대한 다양한 사람들과 대화하라는 것이다. 자신과 전혀 다른 분야에 종사하고 있는 사람일수록 좋다. 물론 그런 사람일수록 대화는 어렵고 전문용어도 알아듣지 못해 눈치만 보다 끝날 수도 있다. 하지만 눈치를 보는 동안에도 당신의 수용성은 올라간다. 새로운 것을 받아들이는 것은 생각처럼 쉽지 않다. 사람들은 절대적으로 안전을 최우선으로 취하는 동물이고 우리의 뇌는 그것에 최적화되어 있기 때문에 불편함을 느끼는 순간 모든

수용의 문은 닫혀버린다. 본능을 거스르는 것은 당연히 어려울 수밖에 없다. 하지만 나와는 상관없다고 여겨지는 그 지점에 늘 가능성이 숨어 있다. 견문을 넓힌다는 말을 해외여행을 가야 하는 이유에만 써서는 안 된다. 대화를 위해 모르는 용어를 찾게 되고, 같은 고민을 '저 분야에서는 저렇게 하고 있구나' 하는 현주소 점검도 할 수 있다. 기술에 대한 정보와 다양한 사례들을 접하다보면 어디서 발화할지 모르는 이연현상의 빈도수는 더 잦아질 것이다.

∧ Plastic Fantastic for D-Museum, 2018
∨ FRITZ HANSEN X NENDO X SHOWMAKERS, White Forest, 2018

NIKE Presentation Show, 2018

디자인 매니페스토 — 2

이석우 오리지널리티

2018년 7월 25일
논현동 이디야 커피랩 컬쳐홀
게스트 스피커: 이석우

Speaker

이석우
산업디자인 오피스 SWNA,
매터앤매터Mattr&Matter 대표

**'차세대 디자인 리더'라는 수식어가 주는 부담감을
실력으로 떨쳐낸 준비된 스타**

삼성전자에서 제품디자이너로 근무한 이력에 더해 미국의 퓨즈프로젝트
Fuseproject, 티그Teaque 등 디자인 전문기업에서 글로벌 경험을 쌓았다. 미국에서
돌아와 모토로라 글로벌 크리에이티브 리더로 활동한 후 2009년 SWNA 스튜디
오를, 2011년 매터앤매터를 설립했다. 2013년부터는 한국예술종합대학교에서
디자인을 강의하고 있다. 오늘날 명실공히 한국 산업디자인계의 기둥으로 인정받
는 그는, 제품디자인뿐 아니라 건축과 인테리어까지 분야를 가리지 않고 종횡무
진 활약하며 그 어느 때보다 바쁜 나날들을 보내고 있다.

Red Dot, iF, IDEA를 모두 수상, 세계 디자인어워드 그랜드슬램을 달성했고,
2006~7년 KIDF한국디자인진흥원 '차세대 디자인 리더', 2012~3년 포브스코리아
'대한민국을 이끌 차세대 리더'로 선정되었다. 2015년에는 SWNA가 RedDot
어워드 선정 글로벌 디자인 컨설턴시 톱10에 오르기도 했다.

아까도 말씀드린 것처럼 원작이라고 하는 건 그 사람이 가지고 있는 속성 같은 거예요. 사실 아이덴티티는 복제할 수 있고요(그건 이미지로 만들 수 있다고 생각하거든요), 그리고 오리지널리티는 좀 더 깊은 이야기가 있는 거 같습니다.

아이덴티티는 좀 더 가변성이 있고요. 보통 어떤 작품이 되었건 매체나 글을 볼 때, 저거는 '원작성이 있다'라는 것이 오리지널리티고 저거는 '특별하고 저것만의 느낌이 있어' 하는 것은 아이덴티티죠. 둘은 같은 듯 조금 다른 거 같아요.

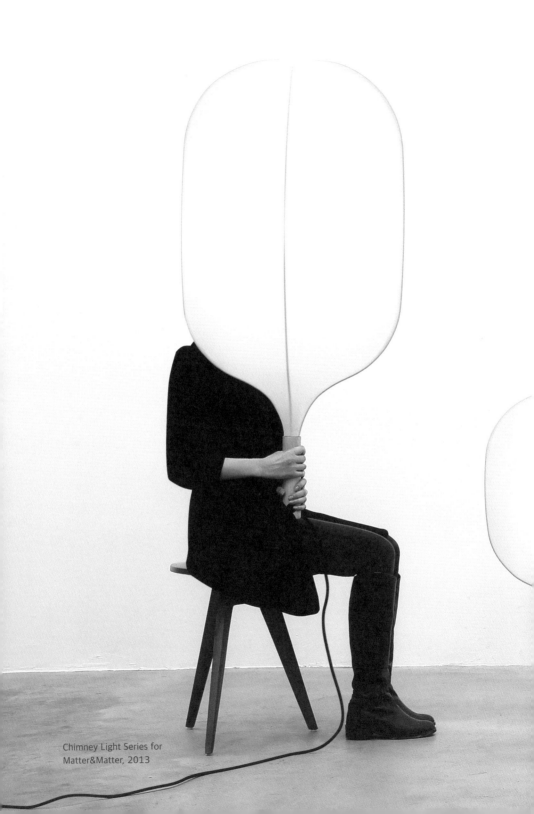

Chimney Light Series for
Matter&Matter, 2013

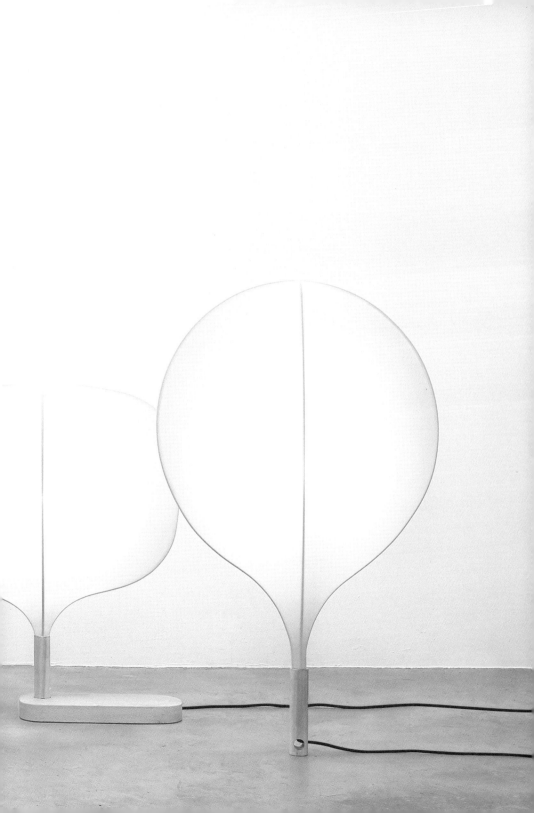

Prugio Apartment Design & Master Planning, 2019

∧ KT Umbrella, 2015
∨ Chimney Light Series for Matter&Matter, 2013

한국 디자인계에는 좀처럼 스타가 없다. 에이전시나 작가보다는 기업 중심의 디자인이 주도했던 역사적 특징 때문인지 유명한 제품은 있어도 디자이너들은 늘 익명화되어왔다. 그러던 한국 디자인계에도 변화가 생겼다. 평창 동계올림픽 메달 디자인으로 전국민이 다 아는 디자인계 스타가 탄생한 것이다. 물론 이석우 디자이너가 평창 올림픽 메달 하나만으로 유명해진 것은 아니다. 그동안 크고 작은 프로젝트를 통해 내공을 쌓은 뚝심 있는 디자이너이자 끊임없이 공부하고 도전하는 융합형 크리에이터다. 제품디자인의 영역을 넘어 공간, 환경 디자인까지 넘나들며 왕성한 활동을 하고 있는 그가 인사이트의 강연 주제로 던진 것은 의외로 '오리지너리티Originality'. 오리지널리티를 강조하는 스타 디자이너 이석우의 미래관은 어떨까. 그의 미래를 향한 에너지를 공유하기 위한 질문은 총 다섯 가지였다.

Prugio Apartment Design & Master Planning, 2019

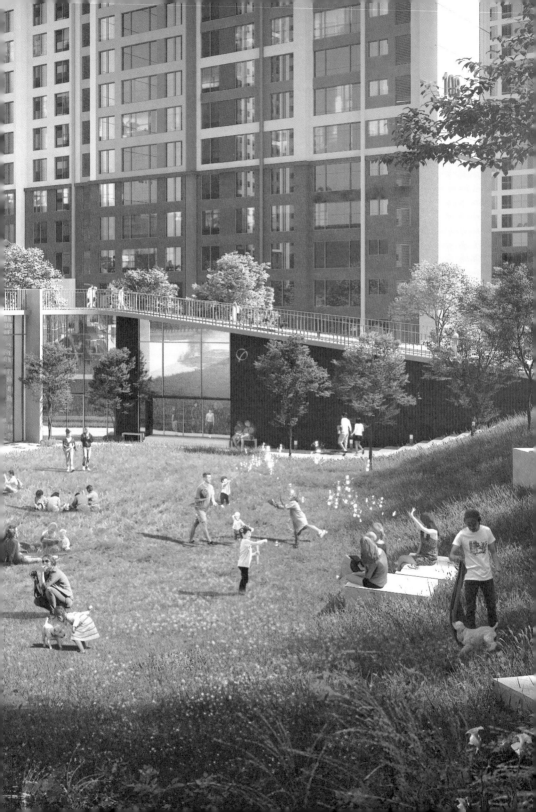

1

오리지널리티와 아이덴티티의 차이

이석우 디자이너의 인사이트 토크 주제인 오리지널리티, 디자이너라면 한 번쯤 고민해봤을 주제다. 특히 한국적이어야 한다는 강박관념으로부터 자유롭지 못했을 평창 올림픽 메달을 디자인한 장본인으로서 그는 오리지널리티를 어떻게 규정하고 있을지 궁금했다. 그리고 오리지널리티와 마주할 때 마치 거울을 보듯 떠오르는 단어인 아이덴티티identity. 한국을 대표하는 디자이너로 우뚝 선 그에게 오리지널리티와 아이덴티티의 차이에 대해 물었다. 엄밀히 말하면 상관관계에 대한 해석을 듣고 싶었다. 물론 이 질문에는 그 차이 또한 시간이 지남에 따라 변할 것이라는 전제가 깔려 있다.

2

오리지널리티를 지키기 위해 포기하지 않는 것

독창적인 아이디어나 표현을 위해 디자인에서 수도 없이 해야 하는 것이 융통성 발휘와 타협이 아니던가. 하지만 역설적이게도 오리지널리티를 지키기 위해서는 절

대 건들면 안 되는 불가침 영역이 있게 마련이다. 이석우 디자이너가 디자이너로서 자신의 오리지널러티를 지키기 위해 포기하지 않는 것은 무엇인지를 안다면, 과거 그의 작품을 빛나게 했고 그리고 앞으로 시간이 흐를수록 더 값어치가 올라갈 그 중요한 요소를 발견할 수 있을 것이라 생각했다.

3

디자이너의 역할, 현재 그리고 미래

C-Delphi라는 크리에이터들의 천재적 예측을 위한 우리의 소소한 토크 살롱에서 꼭 다루어야 할 질문이라고 생각했다. 사회가 변화함에 따라 디자인의 패러다임 역시 이동한다. 이러한 패러다임의 변화 속에서, 디자이너의 역할은 과연 어떻게 변할까? 또 자신의 경험에 비추어볼 때 크리에이터로서 우리가 준비해야 하는 역할은 무엇이라고 생각하는지, 이석우 디자이너와 고정 패널들에게 물었다.

4

산업디자인 업계의 위기

위기라는 말은 오해를 살 수 있다. 그럼에도 불구하고 과거 제조업이 호황이던 시절 산업디자인의 활황기에 비추어보았을 때 전문 에이전시의 숫자나 수주량 등의 볼륨과 매출, 배출 인력 등의 수치는 산업디자인계의 위기라는 걱정을 거들고 있다. 이런 현 시점에서 오히려 자신의 자리를 더 넓혀가며 활발한 활동을 하고 있는 이석우 디자이너에게 현 업계의 위기상황을 어떻게 바라보고 있는지 듣고 싶었다. 그는 과연 위기라고 생각할까, 기회라고 생각할까? 이어지는 패널들과의 토론에서도 아주 의미심장한 답변들이 속출했다.

5

융합의 시대… 영역의 확장인가 영역 침범인가? 어디까지가 융합이고 어디까지가 전문성인가?

말도 많고 탈도 많은 '융합', 디자이너들에게 주어진 어려운 숙제이기도 하다. 디자인 영역의 구분이 모호해지고 융합이 미덕인 시대에 영역의 확장에 대해 문제

를 제기해보고자 한다. 잘 섞이면 융합이고, 안되면 전문성을 고수하는 것이라고 하는 것은 요행을 바라는 것에 지나지 않는다. 본인의 의지가 융합에 얼만큼 반영이 되었고, 어떠한 전문성을 무기로 타 영역에 융합이라는 도전을 하는지, 크리에이터라면 한 번쯤은 깊게 생각해봐야 할 문제이지 않을까.

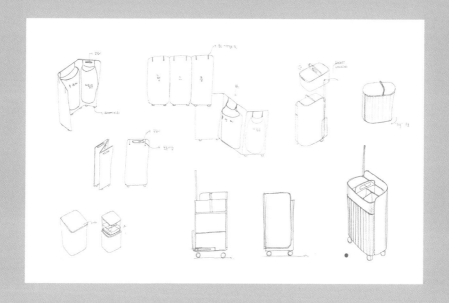

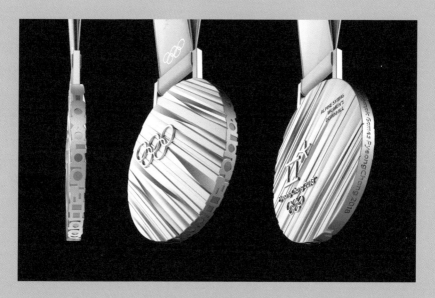

∠ Bukchon Building for SWNA, 2019

∧ Yanolja Service Design 2.0, 2019

∨ PyeongChang 2018 Olympic Medal, 2017

이향은 교수

지난 디자인 매니페스토에 오신 분도 계시고, 오늘 새롭게 오신 분들도 계셔서 잠깐 말씀드리자면 저희는 지속적으로 미래에 대해 이야기를 하고 있습니다. 우리 모두 아직 오지 않은 미래에 대해서 늘 궁금함을 가지고 있잖아요. 그것이 어떻게 펼쳐질지에 대해 자신의 영역에서 상상해보고 그려보는 시간이 되고자 합니다. 여러분들도 하나라도 더 좋은 정보와 인사이트를 얻기 위해서 이 자리에 모였다고 생각합니다. 미래에 대한 논의 외에 지속적인 것이 또 한 가지가 있는데요, 바로 패널토의죠. 다섯 가지 정도의 사전질문을 드리고 키워드를 뽑아 현장에서 패널토의를 진행하고 있습니다. 지난번에는 "크리에이터로서 가장 궁금한 미래 시점이 언제인가?"라는 질문이 있었죠. 10년 후일 수도 있고 20년 후일 수도 있고, 당장 내일일 수도 있을 거고요, 크리에이터마다 그 시점과 이유가 달랐습니다. 또 10년 후 변하는 것과 변하지 않는 것은 무엇일지 미리 생각해보는 철학적인 질문도 있었죠. 매회 주제에 맞추어 선정된 이런 질문들을 같이 고민해보는 자립니다. 그래서 오늘 이석우 디자이너를 모셨기 때문에 좀 전에 전달해주신 강연 내용으로부터 출발해보겠습니다. 오늘 패널

토의에 준비된 질문 총 다섯 가지, '오리지널리티와 아이덴티티의 차이', '오리지널리티를 지키기 위해 포기하지 않는 것', '디자이너의 현재의 역할과 미래의 역할', '산업디자인의 위기', 그리고 '융합의 시대에 영역 확장과 전문성'에 관해 이야기 나누어보겠습니다.

첫 번째 질문은요, 오늘 가장 많은 들은 단어 '오리지널리티'에 대한 것입니다. 지금 이 자리에 디자인을 하시는 분들이 많이 계실 거예요. '오리지널리티'는 모두 알고, 중요하게 생각하고, 디자인의 핵심이자 가장 기초적인 거다 라는 생각들을 하실텐데요, 또 그것만큼 디자이너에게 중요시되는 단어가 바로 '아이덴티티'입니다. 그래서 첫 번째 질문을 저는 이 세 분에게 이렇게 던졌습니다. 오리지널리티와 아이텐티티의 차이점은 무엇이라 생각하시나요? 지금부터 저희가 하는 토론에 정답은 없습니다. 다만 자신의 어록을 남긴다는 생각으로, 내가 더 좋은 키워드를 만들겠다는 의지를 가지고 임해달라고 부탁을 드렸어요. 지난번 최도진 디렉터를 초대해서 한 번 해봤더니, 나중에 유투브에 올라온 영상들을 보시고는 다들 태도가 달라지시더라고요. (웃음) 그래서 그런지 이번에는 사전에 제출한 단어를 바꾸고, 설명할 내용을 준비하시던데, 기대되지 않으십니까?

1 　오리지널리티와 아이덴티티의 차이

송하엽 교수 **인생 걸기/롤 모델**

이석우 디자이너가 아파트 단지 디자인을 하는 걸 보고, '아, 열심히 살아야 되겠다, 아, 파이를 뺏기지 말아야겠다'고 생각했습니다. 사실 이 질문은 아까 이석우 디자이너의 강연에서 답이 다 나왔어요. 오리지널리티 이야기하시면서 '나만의 사고엔진'을 이야기하셨거든요. 너무 좋은 표현이라 저는 들으면서 다 적어 두었어요. 그래서 오리지널리티는 인생 걸기라 생각했고, 아이덴티티는 음… 우리가 아침에 일어나면 아이 아빠의 역할이자 어머니의 아들 등 하루에도 몇 개씩의 역할들을 하잖아요. '노마드유목민'라는 말이 있는데, 저는 그게, 결국 우리가 아이덴티티를 하루에도 몇 개씩 경험하고 있고 그게 마치 유목민 같다고 생각을 합니다. 그리고 그중 가장 좋은 아이덴티티를 선망한다고 할까? 그래서 아이덴티티는 롤 모델이라고 대답했고, 오리지널리티에 더 무게를 실었습니다.

복사 불가/복사 가능

이향은 교수

안지용 대표님 대답에 '오리지널리티는 타고나는 것이다'라는 표현이 참 재밌었어요. 오리지널리티는 카피 불가, 아이덴티티는 카피가 가능하다. 거기에 덧붙여서 오리지널리티는 카피를 하면 어색해지는데, 아이덴티티는 카피를 하면 더 디벨롭될 수 있다, 라는 아주 명쾌한 답을 주셨는데요!

안지용 대표

저는 사실, 오늘 강연 주제가 오리지널리티라 하시고 또 이런 질문을 준비해주시니까, 사전부터 찾아보게 되더라고요. 진짜 두 개의 차이가 뭐지? 서론에서도 말씀하셨지만 브랜드 아이덴티티가 중요한 시대인 만큼 요즘 아이덴티티 이야기가 많이 나오는데, 아이덴티티란 뭔가 나만의 것인 것처럼 느껴져요. 근데 질문을 받고 곰곰이 생각해보니까, 아까 강연에서도 나왔지만, 디자인을 하고 생각을 하다 보면 당연히 남의 것을 레퍼런스할 수 있고, 찾아볼 수도 있고, 좋게 표현하면 제가 그 디자인을 흠모하여 오마주를 할 수도 있고… 결국은 모방을 하고 디벨롭을 하고 그러면서 자기만의 것을 만들어 가는 과정에서 충분히 아이덴티티는 나오는데 그게 오리지널리티는 아니란 말이죠. 누군가의 오리지널을 베끼면 그건 원본보다 좋을 수 없는 거 같아요. 결국 그건 정말 카피죠. 하지만 아이덴티티는 충분히 카피한 후 디벨롭할 수 있다고 생각했습니다.

원작성 / 일관된 양식

아까도 말씀드린 것처럼 원작이라고 하는 건 그 사람이 가지고 있는 속성 같은 거예요. 사실 아이덴티티는 복제할 수 있고요(그거는 이미지로 만들 수 있다고 생각하거든요), 그리고 오리지널리티는 좀 더 깊은 이야기가 있는 거 같습니다. 아이덴티티는 좀 더 가변성이 있고요. 보통 어떤 작품이 되었건 매체나 글을 볼 때, 저거는 '원작성이 있다'라는 것이 오리지널리티고 저거는 '특별하고 저것만의 느낌이 있어' 하는 것은 아이덴티티죠. 둘은 같은 듯 조금 다른 거 같아요.

이항은 교수

오리지널리티, 아이덴티티, 그리고 유니크니스uniqueness, 독창성 이런 것들이 있잖아요, 디자인 할 때 자주 나오는 단어들이요. 우리가 크리에이터로서 이런 단어에 대해서 얼마나 고민을 해보았는가란 생각이 들었습니다. 청중분들도 이 질문에 대해 한 번 생각해보시면 좋을 것 같아요.

·

90

오리지널리티를 지키기 위해 포기하지 않는 것

이향은 교수

두 번째 질문으로 넘어가겠습니다. 여기 모든 패널분들이 전부 디자인을 하고 계십니다. 건축을 하고 계시고(안지용 대표), 오브제를 디자인하시고(이석우 대표), 건축을 같이하시면서 학생들을 가르치고 계신데(송하엽 교수), 그렇다면 디자이너로서 그 오리지널리티를 지키기 위해 절대 포기하지 않는 것이 있으신지, 있다면 무엇인지 그걸 여쭤봤습니다.

안지용 대표 **자기반성**

오리지널리티가 있어야 지키려고 하죠. 솔직히 저는 제 오리지널리티를 아직 몰라서, 상당히 고민을 하고 있습니다. 여기 계신 분들 중에도 보신 분들이 계실 텐데요, 제가 고등학교 때 〈죽은 시인의 사회〉라는 영화가 있었습니다. 그 영화에 이런 장면이 나와요. 선생님이 학생들에게 일어서서 걸어보라고 하는데 점점 걷는 속도를 올려요. 그리고 선생님이 이런 얘기를 하죠. 천천히 걸을 때는 각자의 개성이 있었다. 그런데 속도가 빨라지니까 개성이 다 없어지더라.

왜냐, 속도를 맞추기 위해서 그렇다는 거죠. 제 스스로를 봤을 때도 그렇고, 일을 하면 할수록, 더 많이 할수록 그런 거 같아요. 지금 세상이 어쨌든 우리한테 슬로우 라이프를 추구하게끔 하진 않거든요. 결국은 속도를 맞추다 보면 오리지널리티를 잃어갈 수밖에 없는 사회잖아요. 그래서 제가 말하고 싶은 자기반성이라는 건 스스로의 속도를 좀 조절하던, 아니면 같은 스피드를 내더라도 계속 그 안에서 뭔가를 만들어내는 훈련을 하던, 그 둘 중 하나. 결국 그런 부분에 있지 않을까 싶어 '자기반성'이라고 대답했습니다.

이향은 교수

디자인 매니페스토는 매니페스토 디자인랩에서 주최하는 포럼이거든요. 그래서 오늘 이 행사를 위해 매니페스토 전 직원들이 스탭으로 일하고 계신데요, 대표님의 대답을 잘 듣고 대표님이 자기반성을 잘 하고 계신지, 오리지널리티를 찾기 위해 클라이언트가 아무리 요청을 해도 속도를 잘 조절하고 계신지 꼭 확인해보시기 바랍니다. (웃음)

이석우 대표 **본질에 대한 이해**

저는 개인적으로 스스로를 알아가는 것이 중요하다고 생각합니다. 여기 모이신 분 대다수가 성인이지만 본인에 대해 잘 아는 분이 별로 없으셔요. 저도 제 자신에 대해서는 서른을 훌쩍 넘기고야 조금 알게 됐다고 생각합니다. 내가 어떻게 했을 때 창의적이었는지, 효율적이었는지에 관해 본인 스스로 고민해볼

필요가 있어요. 저는 한 30대 중반에 이렇게 하니까 내가 좀 더 안정적으로 꾸준하게 나갈 수 있더라 하는 걸 찾았습니다. 일상을 단순화하는 작업에서 나의 본질을 찾게 되더라고요. 그것 또한 자기반성의 맥락이라고 생각합니다.

송하엽 교수 **상상, 인벤토리Inventory의 파이를 늘리는 것**

이탈리아 사람들은 어릴 때부터 아치형이나 삼각형을 많이 접해서 그것들이 하나의 인벤토리로 작용을 하더라고요. 문화로부터 받는 원형적인 요소와 내가 경험한 기억을 통한 인벤토리가 있고 그것들이 늘어나면 자연스레 오리지널리티가 늘어나게 되는 것이라고 생각합니다. 즉, 상상의 인벤토리를 꾸준히 늘리는 것이 오리지널리티를 지키기 위해 제가 절대 포기하지 않는 것입니다.

3 | 디자이너의 역할, 현재 그리고 미래

이향은 교수

현재, 디자이너의 역할은 무엇일까요? 그리고 미래, 디자이너의 역할은 어떻게 변할까요?

이석우 대표

현재: 제품과 서비스에 대한 디자인
미래: 제품과 서비스 비즈니스 및 전략에 깊숙이 관여

현재는 형태나 이미지를 다루었다면 미래는 비즈니스, 사업 방향에 연관되는 것들로 바뀌어가고 있습니다.

안지용 대표

현재: 감성적 조합
미래: 감성 + 이성적 조합

건축과를 보면, 우리나라의 경우 건축학과가 있고 건축공학과가 있습니다. 건축공학과는 보다 계산적, 이성적이고, 건축과는 설계나 디자인 쪽이라고 생각을 할 수 있죠. 이와 마찬가지로 산업디자인뿐 아니라 다양한 디자인의 영역에서도 예전에는 감각적인 걸 조합해서 조형적으로 사람들에게 기쁨을 주는 것이 주였다면 지금은 이성적인, 쉽게 이야기하면 숫자인 거죠. 그게 영업이 될 수도 있고 비즈니스가 될 수도 있고, 구조적인 거나 공학적인 게 될 수도 있고요. 그런 것들의 결합이 일어나는데, 기존의 훈련된 머리로는 이해하기 어렵습니다. 더 많은 도전들이 있을 거예요.

송하엽 교수 **자극/교정**

우리가 문호를 개방한 지 이제 한 100여 년 정도 되었는데, 아직 과도기이긴 하지만 지금은 자극을 하는 시기라면 나중의 디자이너는 교정하고 예방하는, 조율사 역할을 하지 않을까 싶습니다.

4 | 산업디자인 업계의 위기

오늘의 핵심 질문인 거 같습니다. 산업디자이너를 모셨잖아요. '산업디자인 업계의 위기에 대해 어떻게 바라보는가?'에 대해 허심탄회한 이야기를 들어보겠습니다.

이석우 대표 현재는 위기가 아닌 변화의 시기

지금은 과도기이긴 하고요. 확실한 점은 우리의 시장 크기가 작아진 겁니다. 제가 처음에 입사했을 때는 1년에 80개의 모델을 디자인했었어요. 디자인할 게 많으니 아웃소싱도 하고 외부랑 협업도 하는데 지금은 1년에 핸드폰이 2개, 3개 나오잖아요. 물리적으로는 줄어든 게 맞아요. 그런 논리로 냉장고, 세탁기 다 그렇게 되고 있는 거죠. 그러면 어라? 직업이 줄어드네? 그렇게 볼 수 있는데 거꾸로 새로운 시장이 열려요. 저희 클라이언트 가운데 40% 정도가 제조업이고 나머지는 서비스회사나 건설회사예요. 요즘 카카오에서 제품 만들잖아요. 서비스 플랫폼에서 다양한 제품을 만들면서 업이 바뀌고 있는 겁니다. 그런 과도기에 있기 때문에 외면상으로 봤을 때는 제조업이 없어지면 우리나라

산업디자인도 없어진다고 보는데, 그런 분야는 사실 스타일링, 조형적인 부분에 국한된 경우가 많고, 새로 생기는 것은 전략적이고 브랜드적이며 통합적인 산업디자인으로 변해가는 거죠. 이런 시기에 자리바꿈이 일어납니다. 지금은 자리 회전의 시기라고 보고 있습니다.

송하엽 교수 **슥~**

강연에서 이석우 디자이너가 목적성과 상시성을 말씀해주셨는데 건축에서 보면 목적성은 건물만, 상시성은 환경과의 관계 등을 얘기하는 겁니다. 사실 이렇게 되면 산업디자인에서 건축의 매커니즘을 전부 이해한 거라고 할 수 있죠. 산업디자이너가 건축 쪽으로 영입되어도 괜찮다고 생각합니다.

안지용 대표 **넨도, 발뮤다, 무지 그리고 애플**

얼마 전 중국 가전회사에서 일본 디자이너들에게 프로덕트디자인 프로젝트를 의뢰하면 거의 비슷하게 미니멀한 스타일로 결과물이 나온다는 얘기를 들었습니다. 미니멀한 제품이 새로 출시되어 시장에 나오면, 이걸 넨도NENDO에서 디자인을 했는지, 발뮤다BALMUDA에서 새로 나온 제품인지, 무지MUJI의 디자인을 보는 것인지 구별이 힘들다는 거죠. 실제로 그렇게 하고 있기도 하고요. 좋게 이야기하면 그게 일본의 오리지널리티, 아이덴티티라고 말할 수 있겠죠. 그런데 한국을 돌아보면 아직 그런 게 뚜렷하게 보이지 않습니다. 저는 개인적으로 시각적 아이덴티티가 없는 것이 더 좋다고 생각하지만, 큰 그림에서 보면 우리

는 그러한 것을 만들어가는 과도기라고도 보입니다. 계속해서 정체되기보단 변해가는 시기인 거죠. 저도 20년 가까이 건축과 제품/서비스디자인을 하고 있는데, 디자인 철학도, 형태도 계속 한 가지를 고집하는 것이 더 어렵습니다. 디자인할 때 많이들 참고하는 애플의 디자인을 봐도 지난 30년간의 변화가 다 이내믹 했습니다. 변하기 때문에 위기가 오고, 위기가 와야 기회가 있다고 생각합니다.

5 | 융합의 시대… 영역의 확장인가 영역 침범인가?
어디까지가 융합이고 어디까지가 전문성인가?

이석우 대표 **자연스러운 확장**

산업혁명이 시작되고, 전세계 교실의 레이아웃이 만들어졌습니다. 산업혁명 이전에는 영역의 한계가 없었어요. 전 이것이 어디까지나 원래의 모습이고 자연스러운 확장일 뿐이라 생각합니다.

안지용 대표 **내가 가면 확장이고, 남이 오면 침범이다. (웃음)**

영역의 한계는 없다고 생각합니다. 초창기 컴퓨터는 특정 영역에서만 사용하는 존재였지만 인터넷과 메모리, 그래픽의 발전으로 이제는 전 분야에서 사용되고 있습니다. 컴퓨터는 사업 영역을 확장한 것이고, 기존의 노트패드나 비디오, 필름, 계산기, 연필, 도화지를 만들던 사업 입장에서는 영역을 침범 당한 것이겠지요. 하나의 원리를 이해하고 기존에 분리되었던 타 영역에서 자신의 깊은 전문성을 발휘하는 것이 지금의, 융합의 원리라고 생각합니다.

건축가 렌조 피아노Renzo Piano는 요트 만드는 집안의 아들이었는데 건축을 시작했습니다. 학과로 카테고리화되어 있는 현재의 대학 교육에서 워크숍 문화로 바뀌어 가야 합니다.

Disaster Kit Life Clock, 2016

●

융합디자인이 교육계와 산업계 전반에 주요한 화두로 자리잡은 지 10여 년이 지났다. 20세기 초, 예술에 경계가 없어지며 현대미술이라는 커다란 주제 아래 뉴미디어까지 끌어안게 된 이후 예술을 영역을 나누어 표현하는 것이 진부하다 느껴지기도 한다. 디자인도 그렇다. 산업디자인과 건축디자인은 분명 다른 전문성을 갖고 있지만, 능력 있는 디자이너들은 근본을 꿰뚫어보는 통찰력과 심미안을 무기로 두 영역을 넘나들고 있다. 제품디자인을 하는 건축가(안지용 대표)와 건축디자인을 하는 산업디자이너(이석우)의 위트 넘치는 대담은 그 자리에 있던 모두에게 신선한 자극을 주었다.

시대가 변하고 IT와 서비스업 중심으로 제조업계가 재편되는 오늘날, 디자인은 줄타기와 의자 뺏기 게임의 치열한 현장이다. 경계에서 아슬아슬 줄타기를 하며 본인의 전문성을 지켜 나가야 하고, 노래를 부르고 즐겁게 뛰면서도 언제 호루라기 소리가 들릴지 몰라 촉각을 곤두세우고 늘 의자를 주시해야 한다. 고집과 패기는 자신감을 자양분으로 동시에 커진다. 자신감은 오리지널리티, 그 기원의 시작을 본인이 지배할 때 가장 강력하다.

곧 다가올 미래는 영역을 논하고 있을 정도로 한가하지 않다. AI가 사람들이 할수 있는 대부분의 두뇌활동을 대신하고, 효율성 측면에서 사람이 AI에게 밀릴수밖에 없는 너무도 분명한 미래가 코앞으로 다가와 있다. 이미 많은 패스트푸드 매장에 설치된 키오스크와 속속 도입되고 있는 로봇 까페들은 아르바이트생

과 직원 감축을 현실화시켜 보여준다. 전세계를 강타한 전염병에 속수무책으로 당할 수밖에 없어 전례 없는 감금생활을 하면서 원격진료와 같은 첨예한 이슈들이 검토되고 있다. 이러한 미래에 디자이너의 가치는 무엇일까?

오리지널러티라는 대답은 매우 큰 울림을 주었다.

∧ Tropical Bird for Matter&Matter, 2011
∨ Circle Peacock and Tail Bird Tableware for Nongshim, 2018

Bukchon Building for SWNA, 2019

디자인 매니페스토 — 3

양수인 작가주의

2018년 9월 19일
논현동 이디야 커피랩 컬쳐홀
게스트 스피커: 양수인

Speaker

양수인

삶것 건축사무소 디자인디렉터

'천재'라는 부름에 삶/것에 대한 사유로 답하다

연세대 건축공학과를 거쳐 컬럼비아 대학교 건축대학원을 최우수로 졸업한 이후 그곳에서 겸임부교수로 재직한 이력은 양수인에게 '젊은 천재 건축가'라는 수식을 만들어줬다. 한국으로 돌아온 2011년, 국립현대미술관의 첫 번째 공공예술프로젝트 작가로 선정된 이후 2017년에는 현대카드와 국립현대미술관, 뉴욕현대미술관이 공동 주최하는 '젊은 건축가 프로그램 2017'에서 최종 우승을 거두며 공공건축 분야에 확고한 아이덴티티를 구축했다. 이때 탄생한 인공숲 〈원심림〉으로 대중적으로 인지도를 쌓는 데 성공했고, 이 작품은 양수인의 작품색을 드러내주는 대표작 중 하나가 되었다. "건축의 혁신이 건물에 국한될 까닭은 전혀 없다"고 말하며 건축, 디자인, 브랜딩, 공공예술, 광고까지 포괄적인 행보를 보여주는 크리에이터다.

2006년 시카고 과학산업박물관은 그를 '이 시대의 레오나르도 다빈치' 중 한 명으로 선정했다. Red Dot, iF 등 다수의 국제 디자인 어워드는 물론 미디어아트 어워드 '프리 아르스 일렉트로니카Prix Ars Electronica에서 수상했다.

이상적인 미래의 모습이라기보단 개인적인 관심사인 컴퓨테이션, 사이보그적인 사고, 개인 이상의 생각을 할 수 있는 가능성, 이런 것들을 해보고 싶습니다. 자연적이던 인공적이던 선순환적인 생태계를 만드는 것, 그것이 건

물이던 알고리즘이던 어떤 것이던 말이죠. 친환경적인 부분 중 '가벼움'을 어떻게 접목시킬 수 있는가? 이상적인지는 모르겠지만, 제 개인적인 관심사는 컴퓨테이션, 가벼움, 생태계 이것들입니다.

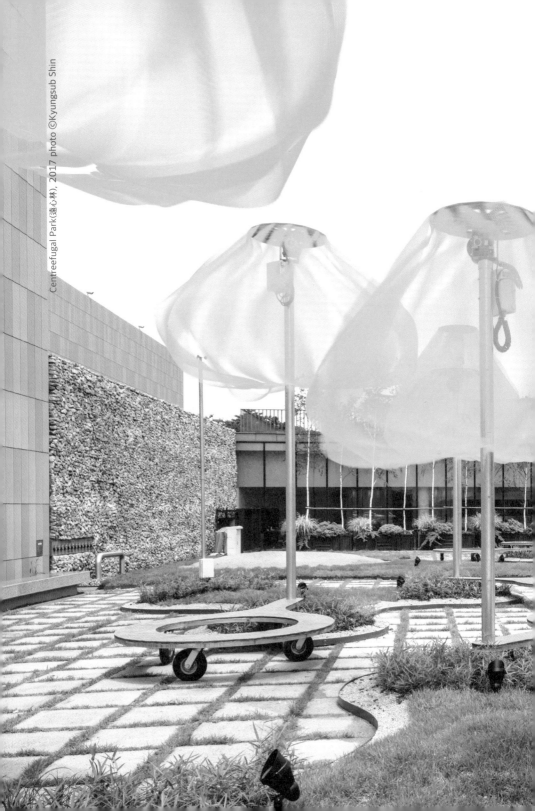

Centreefugal Park(遠心林), 2017 photo ©Kyungsub Shin

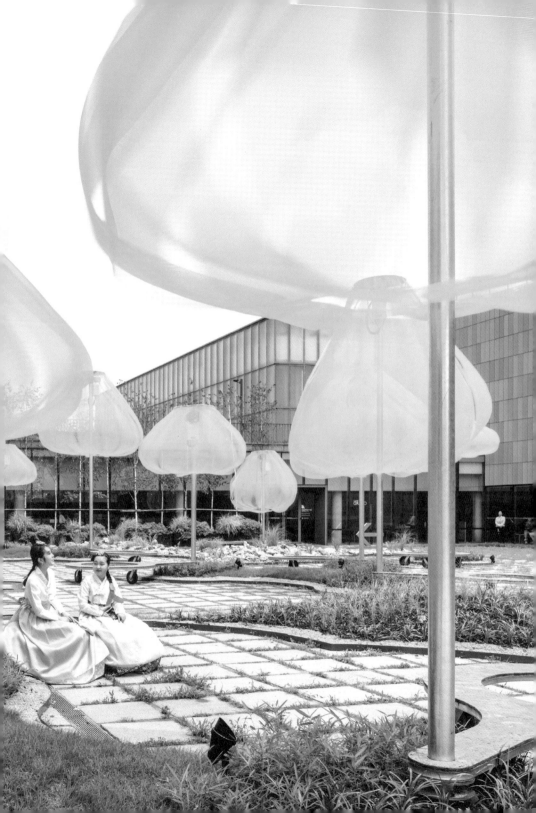

Idea Tree, 2011 photo ©Kyungsub Shin

Wirye Artist's Studio, 2018 photo ©Kyungsub Shin

'작가주의'라는 말을 아는가? 이 단어는 전문인 수준으로만 평가되었던 영화감독에게 '작가'라는 호칭을 붙여 감독의 개성이 예술가만큼 강하다는 것을 표현하는 용도로 시작되었다. 그가 던진 '살다 죽다 할 때 삶, 이것저것 할 때 것'이라는 강연제목은 매우 철학적이면서도 많은 것들을 응축하여 담고 있다. 실제로 그는 '삶것'이라는 이름의 건축사무소를 운영하고 있다. 회사의 이름에서도 느껴지듯이 양수인 건축가만의 독특한 발상과 디테일이 살아 있는 성실하고 우직한 그의 작품들을 보며 '작가주의'라는 단어가 머릿속을 떠나지 않았다. 어떤 예술작품을 만들 때, 그 작품을 만드는 작가의 특성이나 개성이 뚜렷하게 드러나는 데에 중점을 두는 창작 태도를 일컫는 이 작가주의라는 말은 건축가에게 그가 가진 예술가로서의 위상을 나타내주는 칭송과 다름없다. 건축가는 예술가로서의 절대성과 디자이너로서의 융통성을 동시에 갖고 그 밸런스의 묘미를 추구하는 매우 매력적인 직업이 아닐 수 없으나, 그만큼 그 밸런스를 유지하기 위한 비법이 있어야 롱런할 수 있기도 하다. 사유하는 건축가 양수인과 나누고 싶은 이야기는 바로 '작가주의'였다. 이를 위해 다음의 다섯 가지 질문이 준비되었다.

Cosmo 40, 2019 photo ©Kyungsub Shin

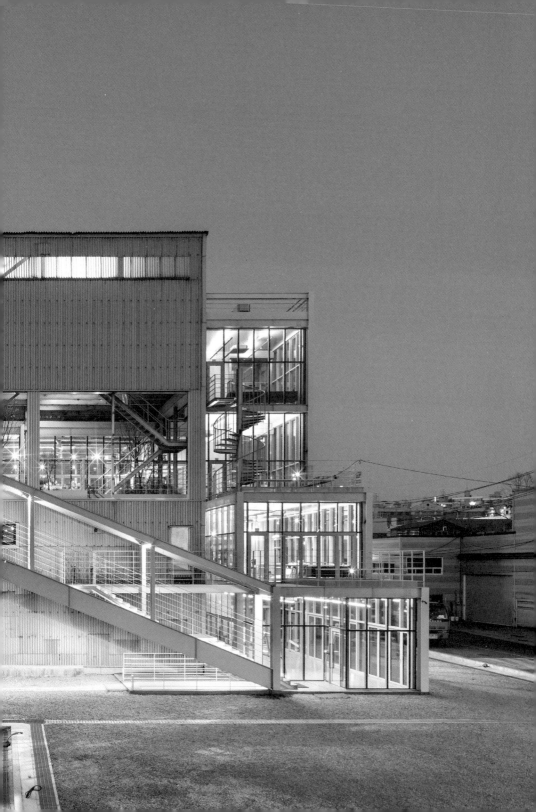

1

'작가주의 디자인'의 과거와 현재

'작가주의'라는 단어는 아이덴티티가 확실하다는 칭송의 의미와 자신만의 세계에 갇힌 고집스러운 예술가의 경계에서 오묘한 뉘앙스를 풍기곤 한다. 지금 그 의미는 1954년 처음 영화계 평론가들에 의해 등장했을 때완 다르며, 이후로 시대에 따라 변하고 있다. 그래서 활발한 활동을 하고 있는 양수인 건축가와 패널들에게 '작가주의 디자인'에 대한 과거의 의미와 현재의 의미를 비교해달라고 요청했다.

2

작가주의가 허용되는 범위

건축디자인을 하는 데 있어 작가로서 독자적인 결정을 밀어붙일 수 있는 부분과 타협에 타협을 거쳐야 하는 부분은 분명히 구분될 것이다. 작가주의라는 단어가 등장한 영화계가 그렇듯 건축 역시 수많은 사람들의 작업과 협업, 그 사이 갈등과 조율을 거듭하며 만들어지는 거대한 산물이다. 과연 작가주의가 허용되는 범위에 대해 어떤 명쾌한 답변을 줄지 두 번째 질문으로 준비했다.

3

나만의 디자인이라 지칭할 수 있는 부분

모든 디자인이 그렇듯 건축도 클라이언트와의 관계로부터 시작된다. 건축은 건축
가의 개인적인 영감과 통제력의 산물이기도 하지만 수많은 이해관계자들과의 협
동작품이기에 건축가가 자신의 생각을 굽히거나 타협하는 경우도 많을 수밖에 없
다. 첫 설계에서부터 준공이 된 후 건축물까지 얼마나 많은 타협이 이루어질까?
과연 건축가가 '이건 나만의 디자인이다'라고 할 수 있는 부분은 얼마나 될까? 어
떤 부분이 그럴 것이며 왜 그렇게 생각할까? 다소 민감할 수 있는 질문을 호기롭
게 던져보았다.

4

공공성 vs 개별성, 이상적인 비율은?

건축물은 태생적으로 공공성을 갖고 태어난다. 경관이라는 것을 조성하고 동네
와 거리의 이미지, 나아가 스카이 라인 등 환경의 표정을 만들어낸다. 때문에 건축
가들은 공공성에 대한 표현에 개별성을 부여하기도 하고 개별성을 부각해 공공화

시키기도 한다. 그렇다면 공공성과 개별성의 이상적인 비율은 어떻게 될까? 물론 케이스에 따라 달라진다고 하더라도 경험에서 산정된 규칙이 있지 않을까? 우리는 누구나 대답할 수 있는 뻔한 대답이 아닌 미래에 대한 발상의 씨앗을 찾기 위한 호기심으로 모인 집단이니까. 양수인 건축가와 고정 패널들은 과연 어떠한 경험의 논리로 이 난제에 답을 줄지 궁금했다.

5

작가주의 디자인의 이상적인 미래 모습은?

무릇 많은 사람들이 선망하는 직업 중 하나인 건축가, 여전히 대가大家들이 군림하는 건축이라는 영역에서 젊은 건축가들과 함께 '작가성'의 긍정적인 측면에 대해 논해보고자 했다. 아이덴티티Identity를 갖고 있는 디자이너가 오리지널리티Originality까지 갖고 있을 때 작가성이 부여된다고 본다면 미래지향적인 작가주의는 어떤 모습일까?

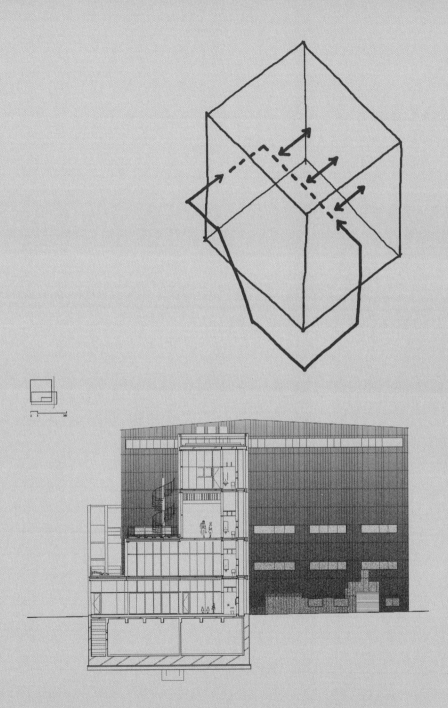

Cosmo 40, 2019

이향은 교수

오늘의 패널토의는 작가주의 디자인의 과거와 현재에 대한 이야기로 시작합니다. 그런데 좀 전 강연에서도 양수인 건축가가 작가주의라는 단어를 거론하시긴 했는데, 제가 처음 이 질문을 드렸을 때부터 강연 내용에서까지 왠지 모르겠지만 작가주의라는 단어에 약간의 거부감을 갖고 계시다는 느낌을 받았습니다. 양수인 건축가가 말이죠. 그래서 왜 '작가주의 디자인'이라는 단어에 그런 반응을 보이셨는지 저는 양수인 대표에게 그 이야기를 먼저 들어보고 싶습니다.

양수인 대표

저는 사실 작가주의일 수도 있는데, 제 스스로는 그런 작가는 아니라고 생각합니다. 강연에서 말씀드렸듯이 디자인은 아주 근본적으로는 의뢰인이 있고, 또 제 자신 문제를 해결하는 것에 나의 철학을 펼치는 것보다 더 매력을 느껴서 그렇습니다. '나의 철학, 세계관을 만들어가는 것'이 작가에 대한 한 정의라고 본다면, 저는 그런 것보다는 구체적인 현상, 실질적인 문제를 잘 해결해가는 타

126

입입니다.

그런데, 그런 문제의 해법들을 20년 넘게 생각하다 보면 개인적으로 해보고 싶은 것들이 생기죠. 그것이 작가주의적일 수 있다고 본다면, 근본적인 차이는 경제적인 것을 개의치 않으면 작가라고 할 수 있겠는데, 제 경우는 그렇지 않고, 또 구체적인 의뢰와 상황 아래에서 일하는 것을 편하게 생각합니다. 그 이유는 학교에서 연구하는 것보다는 스스로 자본을 투자하고, 실질적인 압박과 문제를 해결하는 상황에서 사람들이 더욱 크리에이티브해진다고 보기 때문입니다. 그렇기 때문에 미리 만들어보는 작가보다는, 조건에 잘 대응하는 디자이너가 되고 싶습니다.

이향은 교수

제가 질문을 드렸지만 사람마다 받아들이는 입장이 다를 거라고 생각해요. 양수인 건축가가 잘 설명을 해주셨는데요. 사전지식 차원에서 작가주의의 개념에 대해 찾아봤습니다. 작가주의의 정의는 '어떤 예술작품을 만들 때, 그 작품을 만드는 작가의 특성이나 개성이 뚜렷하게 드러나는 데에 중점을 두는 창작 태도'라고 되어 있었습니다. 이 질문을 드린 의도는 지난번 디자인 매니페스토(이석우 편)에 오신 분들은 기억하시겠지만 그때 저희가 오리지널리티와 아이덴티티의 차이에 대해 토론을 했었죠. 연장선상에서 생각해보면 아이덴티티가 있는 것은 디자이너일 수 있는데 오리지널리티까지 갖고 있으면 거기에 작가성이 부여된다고 생각했어요. 그래서 양수인 건축가를 그런 오리지널리티를 가지고 있는 건축가로 생각을 해서 작가주의라는 질문을 드렸던 겁니다. 그

127

렇다면 송하엽 교수님과 안지용 대표님은 어떻게 이 작가주의를 해석하셨는지 과거에는 이 사람의 이 작품이 작가주의였고, 현재는 이 사람의 이 작품이 작가주의다라는 식의 사례를 통해서 설명을 해달라고 부탁드렸습니다.

1 | '작가주의 디자인'의 과거와 현재

안지용 대표 **미스의 초고층 건축안 / 게리의 구겐하임**

가능하면 쉬운 예로 하자고 하셔서, (웃음) 1번은 미스 반 데어 로에Mies van der Rohe의 유명한 프리드리히 가街 초고층 건축안Friedrichstrasse Skyscraper Project 1921 공모전 디자인입니다. 지금 보면 평범하지만, 그 당시에는 저런 디자인을 상상도 하지 못했고, 기술과 환경, 그리고 다가올 미래의 시대정신을 반영해서 거의 선견지명으로 철골구조와 유리로 건물 외벽을 만든다는 제안을 하였으나 받아들여지지 않았습니다. 하지만 '벌집Honeycomb'이라는 제목의 이 마천루는 제1차 세계대전이 끝난 후 불과 몇 년 만에 대도시의 새로운 비전이 되었으며 이후 전세계 고층 유리 건물의 확산을 이끌어내었죠.

이제는 저런 건물을 디자인하는 것을 작가주의로 보지 않겠지만, 당시에 저 작업은 한 작가만의 아이디어였고, 그 당시 사람들은 전혀 상상하지 못했던 것이었어요. 그리고 그 한 사람의 아이디어가, 지금은 가장 보편화된 건물의 공법이 되었죠.

100여 년이 흐른 지금 시점에서 작가주의를 표방하고 있는 대표적인 건축가를 한 사람 꼽자면 저는 프랑크 게리Frank Gehry라고 생각합니다. 최근에 프랑스에

129

서 그가 작업한 루이 뷔통 재단 미술관Foundation Louis Vuitton을 봤습니다. 그 건물처럼 작가를 믿고 충분히 기다려줄 수 있는 건축주가 있다면, 작가주의적인 작업을 할 수 있지 않을까 하고 생각했습니다. 그렇다면 저런 건물들이(프랑크 게리의 구겐하임 빌바오와 같은) 100년 뒤에 당연한 디자인과 건축이 되는 시간이 오지 않을까요? 그런 과거와 현재에 대해 비교하면서 미래를 생각해봤습니다.

Friedrichstrasse Skyscraper Project, 1921

산타 마리아 노벨라 성당 / 롱샹 성당 / 드레스덴 군사박물관

저는 작가라는 사람들이 역사적으로 어떤 영향을 끼쳤는가에 대해 생각해봤습니다. 르네상스에 건축가 알베르티Leon Battista Alberti가 유명했던 것이 피렌체에 있는 산타마리아 노벨라 성당 덕인데, 이 성당은 앞은 예쁜데 옆은 개집처럼 그냥 쭉 입면이 이어지는 성의 없는 구조예요. 앞면도 피렌체의 대리석으로 만들어 파사드 역할을 하는 것뿐이라는 말도 있죠. 하지만 이 건물은 알베르티를 유명하게 만들었습니다. 반면에 롱샹 성당은 2차 세계대전 때 폭파되었는데, 폭파된 돌들을 넣어서 다시 건물을 만들며 르 코르뷔지에Le Corbusier의 개인성을 넣었습니다. 폐허로부터의 생성이라는 느낌을 담은 거죠. 그리고 다니엘 리베스킨트Daniel Libeskind가 드레스덴 군사박물관을 만들 때도 드레스덴에서 폭격으로 가장 많은 희생자가 발생한 곳을 보도록 쐐기 모양의 구조물을 만들어 정확한 방향을 가리키게 했습니다. 아이러니하게 들릴 수도 있지만 저는 작가주의 디자인이 후대에 남기 위해서는 공공의 목적을 드러내는 것이 필요하다고 생각합니다.

2 │ 작가주의가 허용되는 범위

양수인 대표 **자기 마음대로**

이 질문에 대한 답을 하기 전에 제가 좀 삐딱선을 타는 거 같긴 하지만 질문을 만든 이향은 교수님에게 꼭 물어보고 싶은 게 있습니다. 왜 '디자인은 태초부터 공적公的이다'라고 생각하시나요?

이향은 교수

저는 건축을 전공하지 않았습니다. 건축을 디자인하지 않는 입장, 즉 사용자이자 향유하는 입장에서 건축이라는 것은 일단 지어지고 나면 개인의 의사와 상관없이 그 장소에 노출되어 누구든 볼 수밖에 없게 되죠. 에펠 탑에 대한 유명한 에피소드도 있잖아요. 당시 흉측해 보이는 에펠 탑을 너무 싫어했던 모파상이 파리 시내 어딜 가도 우뚝 솟은 에펠 탑이 보이니까 보이지 않는 장소를 찾다가 결국 에펠 탑 밑에서 밥을 먹었다는 이야기요. 이처럼 개인의 의사와 상관없이 건축물이 존재하기 때문에 숙명적으로 공공성이 생긴다고 생각했습니다.

아주 적절한 비유네요. 말씀을 듣고 보니 저도 최근에 겪은 이와 비슷한 재밌는 에피소드가 있습니다. 몇 년 전 강남역에서 촬영을 하는데 근처에 있는 어떤 회사의 건물이 나오게 앵글을 잡은 적이 있습니다. 그 회사 직원이 저에게 다가와서 촬영을 금지시켰어요. 그때 저는 건물 안이 아니라 밖에서 촬영을 진행하고 있었기 때문에 자연스레 앵글 안에 담기는 것인데 촬영을 못하게 하니 너무 화가 나서 나중에 그 회사에 항의 전화까지 했습니다. 저도 그런 경험이 있는 걸 보니 그런 차원도 분명 존재하지만, 과연 '태초부터'라는 단어를 사용할 수 있는가? 저는 근본적으로 모든 것은 협의의 대상이라고 생각합니다. 그렇기 때문에 기본은 협상의 대상인 것이지 섣불리 공적인 것이라고 일반화시킬 수 없다고 생각합니다. 그래서 상황에 따라 다를 수 있다는 의미로 '자기 맘대로'라고 말씀드렸습니다.

송하엽 교수 **혐오감을 주기 직전**

저도 그 말에 완전히 찬성하는 것은 아니지만 일정 부분 맞는다고 생각합니다. 처음에는 그렇지 않겠지만, 나중에는 건축물이 잘 보이길 바라는 마음이 분명 있습니다. 양수인 대표도 프레젠테이션 때 보여줬던 모습처럼, 건물을 잘 보여주고 싶은 건축가의 본능이 있습니다. 그렇기 때문에 혐오감을 주지 않는 선에서 작가성을 충분히 표현하며 만들면 되지 않을까 하고 생각합니다.

개인의 패션 취향을 내가 싫다고 막을 수는 없겠지만, 거리에서 보이는 건물은 조금 다를 수 있다고 생각합니다. 그래서 외향적인 부분들을 규제하는 것이 생겨난 거겠죠. 건축물에 대한 공적인 규제요. 그러나 이런 규제가 존재하기 위해선 건축물에 있어서 무엇이 공적인 대상인지 정의 내릴 수 있는 기준이 필요합니다. 건축물이 생겨남으로써 주변에 영향을 주는 교통장애의 경우는 사유지에 대한 권리를 존중하더라도 주변과의 공생관계를 고려해 어느 정도 협의와 조율이 필요할 겁니다. 하지만 건축물의 생김새는 어떨까요?

예를 들어, 세금으로 만들어진 건물과 개인이 세우는 건물 간의 차이가 있을 수 있겠죠. 하지만 한 개인이 다른 개인에게 '너는 못생겼으니 세상에 나오지 마'라고 하는 것은 말이 되지 않습니다. 앞서 이야기하신 에펠 탑 같은 경우 지금의 한국 제도하에서라면 나오기 힘들었을 겁니다. 미관심의제도에서 모파상 같은 유명 전문가 심의위원들이 반대하면 이상하게 변질될 수 있으니까요. 한국에는 미관지구라는 개념을 만들고 그곳에 세워지는 건축물에 관해서 건축의 미적인 기준을 심의하는 제도가 있어, 심의의원들이 형태나 색채, 동선 등의 건축 디자인에 개입합니다. 이러한 심의가 법적인 허가권 위에 군림하고 있어요. 저는 이러한 부분들이 더욱 이상하다고 봅니다. 과거 천편일률적인 건축물들로부터 도시 미관을 개선하고자 마련한 제도가 이제는 잘해보겠다는 것을 때로는 더욱 이상하게 만들고, 몇몇 개인에게 전문가라는 타이틀을 주어 존재하지도 않는 취향으로 도시경관을 바꿔버릴 수 있으니까요.

수개월, 때로는 수년 동안 프로젝트를 진행해온 건축가와 그 팀들이 고민한 디

자인을 미관심의라는 틀 안에 구겨 넣고, 거기 모인 위원들이 단 몇 시간 만에 맥락을 이해하고 이렇게 저렇게 바꿀 수 있는 심의제도라는 건, 그 자체로 건축디자인의 공적인 부분에 대한 훼손이라고 생각합니다. 오히려 건축디자인을 맡은 사람의 이름을 제대로 걸어놓게 하는 실명제를 만드는 것이 마구잡이 심의제도보단 공공성을 지킬 수 있는 더 안전한 방법이 아닐까요.

결국 작가주의가 허용되는 범위는 패션과 같아야 합니다. 상대방에게 공적인 위협을 주는 것이 아니라면, 얼마든지 표현의 자유가 있어야 한다고 생각해요.

양수인 대표

공적인 대상에 관해 정말 현실적으로 논의를 해보자면, 내가 투자해서 만드는데 공통적인 규칙을 꼭 지켜야 하는지 의문이 듭니다. 공공건물이 아닌 개인건물에서는 그 개인이 원하는 바에 맞춰져야 하는데, 심의에서 공통적으로 규제하는 것을 해야 허가가 난다는 건 이상해요. 제가 겪었던 일인데, 한 번은 개인건물 심의에서 창에 관한 규제에 따라 제작하되 준공 이후 어느 정도 개별적 제작이 가능하다고 한 적이 있습니다. 그래서 그렇게 했죠. 어이없는 2중 공사 아닙니까. 공공건물이 아닌 개인의 공간에 대해 공적인 잣대를 들이대는 것은 문제의 소지가 있다고 생각합니다.

3 | 나만의 디자인이라고 지칭할 수 있는 부분

이향은 교수

협업의 결정체인 건축디자인, 이 부분은 다들 동의하시죠? 감사합니다. (웃음) 자, 그런 건축디자인에서 나만의 디자인이라고 지칭할 수 있는 부분은 어떤 것이 있을까요?

송하엽 교수 **언어화 가능 영역**

저도 공모전에서 당선된 작품을 구현하기 위해 설계, 철거, 시공을 하는데 일부러 좀 무겁게 하려고 합니다. 대상지가 경복궁 옆 땅이라 가볍게 해야 한다고들 하는데, 저는 무게감 있게 눌러주고 싶어서 굉장히 무겁게 만들었습니다. 건축디자인을 하다 보니 크고 작은 프로젝트에서 협업을 많이 하죠. 직업이 교수이기 때문에 제 포지션에서 건축가들과 똑같은 실무를 하는 건 힘들지만 전체적인 그림을 잡는 것이라던가 작품의 방향성과 대전제를 잡아가는 것, 또 작업 이후 매거진이나 저널 등에 자리매김해주는 부분들은 나만의 영역이라고 생각하기 때문에 '언어화 가능 영역'이라고 답했습니다.

이향은 교수

송하엽 교수님이 늘 강연자의 강연을 듣고 제일 많이 반성을 하셔요. 미리 제출한 본인의 대답을 다시 생각하고 다시 고치고… 굉장히 개방적인 거죠.

송하엽 교수

생각이 없는 거죠. (웃음)

이향은 교수

좋은 의견을 항상 받아들이고 수용하려고 하는 모습이 좋아 보입니다. 저희가 정기적으로 모여 디자인 매니페스토를 하는 취지이기도 하죠.

양수인 대표 **비 물리적인 영역**

송 교수님이 아까 말씀하신 자리매김이란 단어가 되게 좋은 거 같아요. 저도 앞으로 어디 가서 종종 사용할 거 같습니다. (웃음) 전 건축이 난잡해서 좋습니다. 건축은 예술과 다릅니다. 예술은 (제가 표현하기로는) 술과 담배와 함께 방에 들어가서 만들 수 있습니다. 그림, 음악, 소설 등은 말이죠. 그런데 건축은 한 사람의 실수로 망하기도 해요. 어떤 사람의 돈, 관(官)과의 관계 등 복잡한데, 또 거기에 매력이 있습니다. 제가 어떻게 할 수 없는 부분들이 많죠. 거기서 파도를 잘 타는 건축가가 재미있고 멋있지만, 그 속에서 정말 나만이 할 수 있는 것은, 벽돌을 잘라서 과거의 개념과 연결해 어떤 의미인가로 자리매김을 하

는 것… 그게 아닐까요? 그런데 그런 자리매김을 하지 못하는 순간 그 물체는 거기서 끝이 납니다. 비슷한 자리에 있는 이전, 이후의 것들과 연결되지 못하는 것이죠. 그런데 또 재미있는 부분은 벽돌을 잘라 붙여 어떻게 자리매김할까 고민하는 것은 돈과 관련 없는 부분이기 때문에 가장 자유롭고, 건축가의 독창적인 영역이기 때문에 진짜 건축은 그 부분에 있다고 생각합니다. 이게 무슨 패배주의적인 차원의 이야기가 아니라 오히려 가장 진취적이고 긍정적이라고 저는 생각해요. 공무원에서부터 은행 대출담당 직원까지 수많은 파도를 타지만 이런 복잡한 세상의 혼란 속에서 저 위의 별을 볼 수 있는 기백이 있다는 것, 그래서 건축이 재미있다고 생각합니다.

안지용 대표 **아이디어 스케치**

앞선 이야기에서의 연장선인 것 같습니다. 하나의 제품을 만들거나 건축을 완성시키는 과정에는 많은 협업이 필요하고, 그 결과물 자체를 제가 혼자 만드는 것이 아니기 때문에 단순하게 생각하면 초기 스케치 정도가 나만의 것이라고 생각됩니다. 그런데 상당히 많은 경우에 초기 스케치와는 다른 결과물이 나옵니다. 앞서 보신 프랑크 게리의 아이디어 스케치를 보면 이 스케치가 저 건물이 맞아? 전혀 다른데? 라는 말이 절로 나오죠. 2008년 뉴욕 건축가 모임에서 양수인 건축가의 젊은 건축가 수상작 발표가 있었어요. 당시 참여했던 학생들과 함께 프로젝트를 발표하는 모습을 보면서 상당히 인상 깊었는데 같이 작업했던 사람들이 함께 발표하는 경우는 거의 유일했기 때문입니다. 저는 그런 모습이 상당히 좋았고, 지금도 도제식의 강압적인 분위기보다는 협력적인 관

계를 가져야 한다고 봅니다. 하지만 이러한 논리와는 반대로 결과물을 만들어 가는 과정에서 어느 시점에서는 누군가 책임을 지고 결정을 해야 한다고도 생각합니다. 협업이라는 테두리 안에 밀어 넣을 수 없는 것이죠. 언젠가는 결과물을 책임져야 하는 상황이 오거든요. 욕을 먹을 때는 다양한 팀원들의 협업이고, 상을 받을 때는 내 것인 경우를 보게 되곤 하는데, 그건 정말 씁쓸한 일이에요. 그래서 건축은 음악이나 영화산업처럼 맡은 부분에 대한 각각의 크레딧이 매우 중요하다고 봅니다.

정리하면, 건축가가 나만의 것이라고 말할 수 있는 건 부분적인 아이디어 스케치와 영화감독이나 오케스트라 지휘자처럼 전체적인 프로젝트의 방향성을 제시하는 것이라고 생각합니다.

이향은 교수

아이디어 스케치가 나만의 것이라고 대답하신 안지용 대표님은 아이디어 스케치, 많이 하시나요?

안지용 대표

하루에도 수없이 하긴 하는데, 어딘가에 다 버려지고 모아지지 않는 게 문제죠. 나중에 후회하려나⋯ (웃음)

이향은 교수

그럼 양수인 건축가는 스케치 많이 하세요?

양수인 대표

많이 하는데요, 저는 거꾸로 건물이 다 지어진 다음에도 스케치를 많이 합니
다. 건축은 건물을 짓는 행위가 아니라 생각을 포함한 총체적인 것이기 때문에
나중에 말과 모든 것을 맞추기 위해서는 생각이나 개념이 계속 바뀌어야 하며,
건물을 짓는 중에 바뀌는 거에 맞춰 말을 바꿔야 합니다. 아이디어 스케치란
것이 무조건 처음 것을 말하는 건 아니죠. 결국 그 모든 것들을 합쳐 만드는 것
들이기 때문에 변하고 완성된 이후에 비로소 아이디어 스케치도 완성됩니다.

4 ┃ 공공성 VS 개별성, 이상적인 비율은?

.

안지용 대표 **99:1**

앞선 답변에서는 공공성을 무시해도 된다고 답하긴 했지만, 결과적으로는 과정에서의 개별성은 매우 적다고 생각합니다. 수치로 표현한다면 99:1이 아니라 개별성에 대한 수치가 1보다 더 낮을 수도 있다고 생각해요. 하지만 오늘 강연 내용처럼 나만이 할 수 있는 0.1%의 자유도가 전체를 다르게 보이게 할 수 있는 방향성을 가늠하기도 합니다. 합리적인 법칙 속의 과정에서 하나의 아이디어가 가지는 파워는 더욱 강해질 것입니다. 앞으로 미래에는 저 99:1에서 1의 비율이 더욱더 작아지겠지만 그 1이 가지는 힘은 더더욱 강해질 것입니다.

이향은 교수

99:1이라고 말씀하셨지만 역설적으로 그 1이 99를 이길 수 있다고 말씀하신 부분이 상당히 신선하네요.

아까도 말씀 드렸다시피 모든 것은 협의의 대상이기 때문에 당연히 case-by-case라고 생각합니다. 제가 미국 유학 중 겪은 일화를 말씀드릴게요. 한 학기 동안 사이트를 그리지 않고 종이를 이용해 계속 접고 만들기만 했습니다. 그리고 마감 일주일을 남기고 사이트에 건물을 던졌죠. 그때부터 건물의 목적을 고민했습니다. 저는 그런 방식이 너무 좋았습니다. 한국에서는 만들기 전에 고민할 것들이 많은데 그것들을 반대로 하는 것이 정말 좋았어요. 그렇게 보면, 우리나라 건축가들이 공공성에 대한 콤플렉스가 심한 것이 아닌가 생각하게 됩니다. 한국은 건축가들이 사회적인 옳음을 추구해야 하는 규준이 특히 엄격한 거 같아요. 자유롭게 생각을 하고 이후에 목적을 추구해보면 건축가로서의 작업 범위가 넓어질 수 있습니다.

두 번째 일화인데, 어릴 적에 저는 공공조형물 건축을 많이 했습니다. 그때 아이러니하다고 느낀 지점이 공공조형물은 예산과 장소, 크기만 맞으면 아무도 그것에 신경을 쓰지 않는다는 것입니다. 심지어 대중은 조형물이 완성되기까지는 신경을 쓰고 싶어도 쓸 수 없습니다. 그렇기 때문에 공공성을 가지기 위해 더욱 책임감을 느껴야 하는 것이지요. 디자이너가 생각을 잘못하게 되면, 그 누구를 위한 것도 아닌, 그야말로 아무것도 아닌 조형물이 될 수도 있으니까요.

역사적으로 보면 굉장히 개별성을 가진 건축가의 작품이 공공성을 가지게 되는 경우를 바르셀로나에서 찾아볼 수 있습니다. 자연적으로 개별적인 것이 공공적으로 변한 것이 아니라, 사람들이 생각하는 가치의 변화가 그 이유입니다. 저는 주위 사람들에게 저의 작업도 세상의 가치 변화로 나중에 공공성을 가지게 될 것이라고 얘기하곤 합니다. 사실 건축가들은 이 문제에 한해서는 의무와 책임을 동시에 지고 있어요. 그렇기 때문에 일단은 기다려보자는 의미에서 지금은 수치로 답을 할 수 없다고 대답했습니다.

5 | 작가주의 디자인의 이상적인 미래 모습은?

이향은 교수

마지막 질문입니다. 클로징은 항상 미래에 대한 이야기를 하죠. 앞서 작가주의 디자인에 대해서 어떻게 생각하시는지 들었다면, 이번에는 그 작가주의 디자인의 이상적인 미래 모습은 어떤 것일 지 그려볼까 합니다.

송하엽 교수 **글과 건물을 교환**

맨 처음에 알베르티와 코르뷔지에와 리베스킨트를 소개한 이유가, 알베르티도, 코르뷔지에도 많은 책들이 있었는데 그 책들이 남아 내려온 거거든요. 사실 리베스킨트도 작품보다 글이 더 좋습니다. 이렇게 예시로 들었던 건축가들처럼 글과 건물을 통해서 공공성을 만들어 가는 것이라고 생각해요. 그것이 올바른 작가주의고요. 오늘 양수인 건축가가 강연에서 얘기한 생태계에 관한 이야기가 인상 깊었습니다. 1960년대 일본 건축가들도 메타볼리즘metabolism○을

○ 건축물 또한 하나의 유기체처럼 신진대사를 가지고 변화와 성장을 계속해 나간다고 보는 태도.

144

통해 도쿄를 늘려 나갔죠. 간척을 하고 셀이 집단화 되고… 양수인 건축가가 생각하는 생태계는 메타볼리즘과 비슷한 것 같습니다. 무화과 나무가 착생해서 자라나듯 생태계와 관련된 부분들을 생각해야 이상적인 작가주의 디자인이 될 수 있다고 말하고 싶습니다.

이향은 교수

저는 송 교수님의 '가치는 변한다'라는 생각이 좋습니다. 요즘 사회적인 이슈가 되고 있는 미투 운동을 통해 나온 이야기이긴 하지만 '그때는 맞았으나 지금은 틀리다'라는 말이 떠오르네요. 기준이라는 것은 사회의 구성원과 상황에 따라 달라지는 거니까요.

안지용 대표 **오감을 자극하는 시공간**

사실 중언부언 뭐라고 많이 쓰긴 했는데 오늘 토론을 하다 보니 이대로 얘기하기 싫어지네요. 이런 토론의 순기능이겠죠. 생각을 교환하며 함께 계속 발전하는 것. 제가 대표적 작가주의 작품으로 골랐던 것에서는 현대기술, 나아가 근미래의 기술로 할 수 있는 것들을 보여주었다고 생각합니다. 21세기에 들어와, 특히 상업 분야에서 온라인이 주류가 되어 오프라인이 어려워질 것이라는 이야기가 심심찮게 들립니다. 온라인이 발전하면서 상당히 많은 재화가 온라인에서 교류되고, 그렇게 되면 건축을 하는 입장에서 상당히 위축이 될 수밖에 없죠. 아무리 좋게 만들어도 1년이 지난 후에는 어떨까, 걱정이 앞섭니다. 다시

말하면 지금 현재 작가주의 건축물이라고 하는 공간들은 시각적인 매력도에 의해 좌지우지됩니다. 얼마든지 사진으로 퍼 나를 수 있습니다. 요즘은 특히 SNS를 통한 시각적 경험소비가 활발한데, 그것과 다르게 시각적 경험 이외의 것들을 표현하고 느낄 수 있게 만들어가야 합니다. 사진으로 담을 수 없는, 그래서 오감이라 했고요. 피부로, 귀로, 코끝으로, 손끝으로 다양한 촉감을 통해 공간을 느꼈을 때 현대 기술로 담아낼 수 없는 물리적인 방문이 지속되는, 그런 건축가의 공간이 근미래에서 매력적이지 않을까 싶습니다. 결국 궁극적으로는 시각 이상의 것을 해야 한다고 말하고 싶습니다.

양수인 대표 **컴퓨테이션, 기술의 활용**

제 성격에 비해 질문들이 너무 극단적이에요. (웃음) 이상적인 미래라… 저는 그런 생각을 하지 않습니다. 이상적인 것들을 생각하지도 않고, 그런 것들이 있을 거라 생각하지도 않기 때문에요. 그래서 여기 답변의 첫 줄에 "미래가 어찌 될지는 모르겠지만"이라 적어놓고 제가 하고 싶은 말을 적었습니다. 이상적인 미래의 모습이라기보단 개인적인 관심사인 컴퓨테이션, 사이보그적인 사고, 개인 이상의 생각을 할 수 있는 가능성, 이런 것들을 해보고 싶습니다. 자연적이던 인공적이던 선순환적인 생태계를 만드는 것, 그것이 건물이던 알고리즘이던 어떤 것이던 말이죠. 친환경적인 부분 중 '가벼움'을 어떻게 접목시킬 수 있는가? 이상적인지는 모르겠지만, 제 개인적인 관심사는 컴퓨테이션, 가벼움, 생태계, 이것들입니다.

송하엽 교수

그게 바로 '삶, 것' 인가요?

양수인 대표

맞습니다. 그것이 살다 죽다 할 때 '삶', 이것저것 할 때 '것'입니다.

●

호랑이는 죽어서 가죽을 남기고, 사람은 죽어서 이름을 남긴다고 했다. 1954년 영화평론지에 '작가주의'라는 단어를 처음 쓴 프랑스 영화감독 프랑소와 트뤼포 François Truffaut는 작가주의 개념을 설명하면서 영화가 감독의 개인적인 영감과 통제력의 산물이 되어야 한다고 주장했다. 우리가 양수인 건축가에게 주목한 것은 그의 건축이 갖고 있는 '주제의식'이었다. 물론 예술가의 위치에서 절대적인 지배력을 갖다 보니 숭배의 대상이 될 수 있다는 우려가 작가주의를 부정적으로 느끼게 할 수 있다. 그러나 분명 한 감독을 작가로 평가하기 위해서는 그의 주제의식을 고찰하고 작품을 분석해야 하기에 자연스레 풍부한 담론이 형성되었고 이는 비평계가 발전하는 데 실한 거름이 되었다. 디자인 매니페스토를 통해 주제의식이 투철한 건축가와 이 시대 작가주의에 대해 논할 수 있다는 것은 지금 창조산업을 이끌고 있는 젊은 크리에이터들이 만들어가는 미래를 함께 그려볼 수 있는 매우 좋은 기회였다고 생각한다. 작가주의라는 생소한 개념을 실어 당시 파격을 몰고온 《카이에 뒤 시네마Cahiers du Cinéma》°처럼 말이다.

토크 내내 단호한 어조로 본인의 생각을 피력하는 양수인 건축가를 보며 한 가지 더 떠오른 것이 있었다. 마흐주의. 확인할 수 있지 않은 것은 그 어떤 것도 믿지 않았던 에른스트 마흐Ernst Mach의 실증주의적인 관점인 마흐주의는 훗날 아인슈타인의 상대성 이론에 큰 영향을 준 것으로 알려져 있다. 모든 조건에서 자

○ 1951년 설립된 프랑스 영화 저널로 세계에서 가장 권위 있는 영화전문지로 통한다. 이 잡지의 비평가로 출발한 이들이 세계 영화사에 중요한 감독으로 성장하며 그 영향력을 입증하였다.

유로운 것보다는 실질적인 압박과 문제를 해결하는 것들이 자신을 더 크리에이티브하게 만든다는 그의 대답은 마치 마흐의 논리처럼 관용적인 건축이 아닌 스스로 사유하고 실험해 입증하며 자신만의 논리를 만들어내는 젊은 건축가의 당찬 모습이었다. 토크에서 펼쳐진 이야기처럼, 아이덴티티에 오리지널리티까지 더해졌을 때 작가성이 부여된다고 본다면, 양수인 건축가는 작가주의라는 수식어를 붙이기에 모자람이 없어 보였다. 그 자리에 모인, 그리고 유튜브 채널을 통해 그 토크를 지켜본 많은 크리에이터들에게 분명 큰 자극이 되었을 것이다.

Cosmo 40, 2019 photo ©Kyungsub Shin

Yobosayo, 2013 photo ©Kyungsub Shin

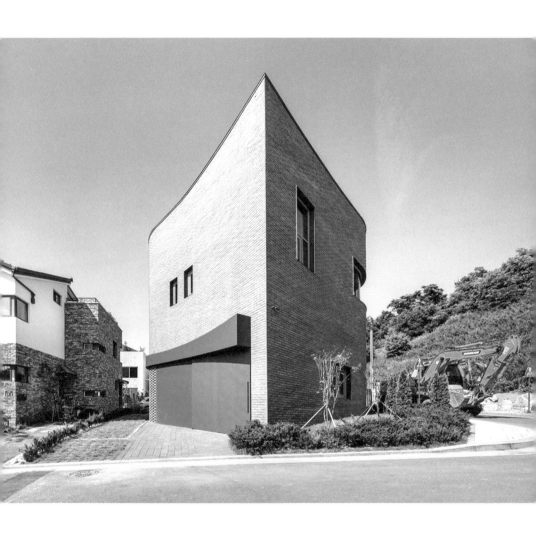

Wirye Artist's Studio, 2018 photo ⓒKyungsub Shin

Why always this way?

Let's try this way!

디자인 매니페스토 — 4

안지용　　　　　　상공간 2.0

2018년 11월 20일
논현동 플랫폼 엘
게스트 스피커: 안지용

Speaker

안지용
매니페스토 디자인랩
매니페스토 아키텍쳐 대표

건축의 범위를 단순히 '건물'에 국한시키지 않고,
사람의 행위부터 건물과 도시의 관계로까지 넓혀나가는 건축가

다양한 사람, 사물, 공간과의 대화를 통해 디자인과 브랜딩을 시도하는 건축+서
비스디자인 융합체 매니페스토 디자인랩의 수장. 명동의 M플라자, 코엑스 메가
박스의 공간과 브랜딩 리뉴얼, 삼성+하만MARMAN AV 공간 기획, 남산타워 리뉴
얼 기획, 복합쇼핑몰 동춘 175 등의 프로젝트를 통해 리뉴얼한 건물의 가치가 상
승하고 새롭게 기획한 공간이 핫플레이스가 되면서 상공간 전문 아키텍트로 자
리매김했다.

뉴욕 활동 당시 미국건축가협회 디자인상을 두 번이나 수상한 실력파로 한국으
로 활동 무대를 옮긴 뒤 3년 연속 한국건축가협회 100인의 건축가로 선정되었
다. 세계 3대 디자인 어워드인 Red Dot, iF, IDEA의 디자인상을 모두 수상했다.

편안한 일탈입니다. 모순되는 표현일 것 같은 데 일탈성으로 어떻게 편안함을 추구할 것인 지 설명해보면, 우리가 새로운 곳에 가서 편안 한 공간을 만나면 '집 같다'는 표현을 합니다. 근데 진짜 본인의 집이 그런 환경은 아닙니다.

희망하는 집이거나 꿈속의 집이지 실제 내가 살고 있는 집은 아닐 확률이 높죠. 친숙함을 벗어난 일탈성이 오히려 편안함을 줄 수 있는 이유, 그건 사람의 상상력을 자극해주기 때문입니다.

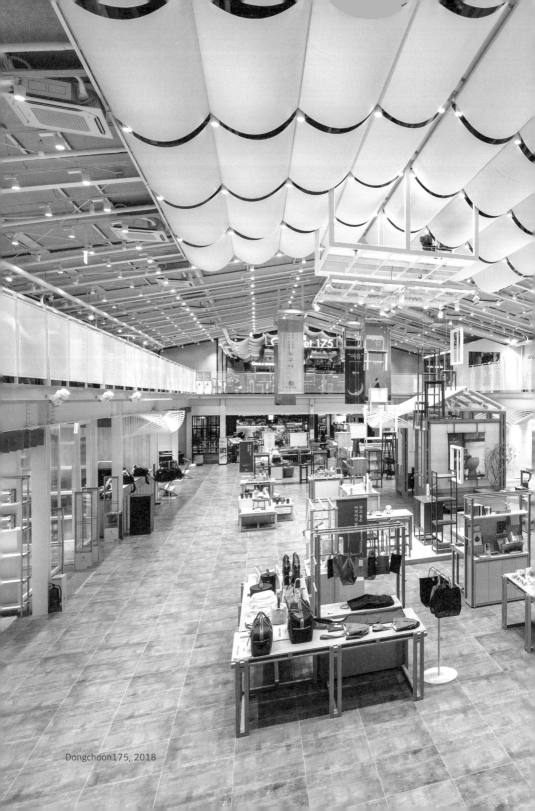

Dongchoon175, 2018

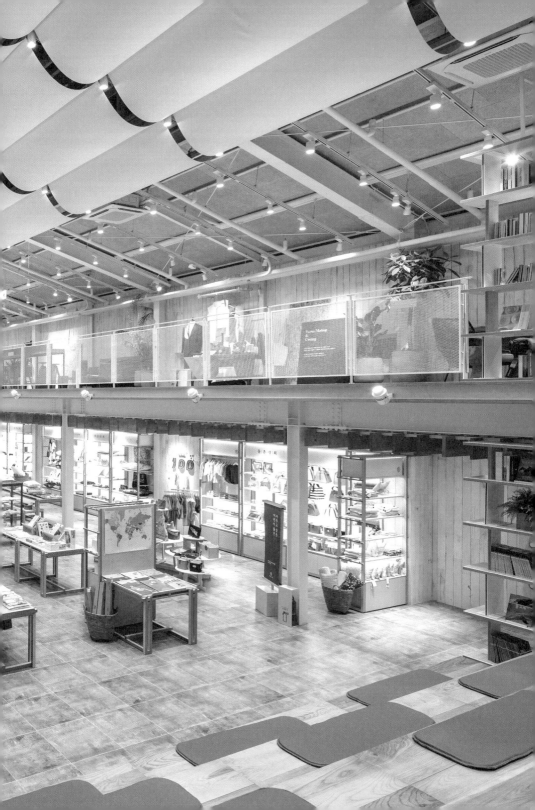

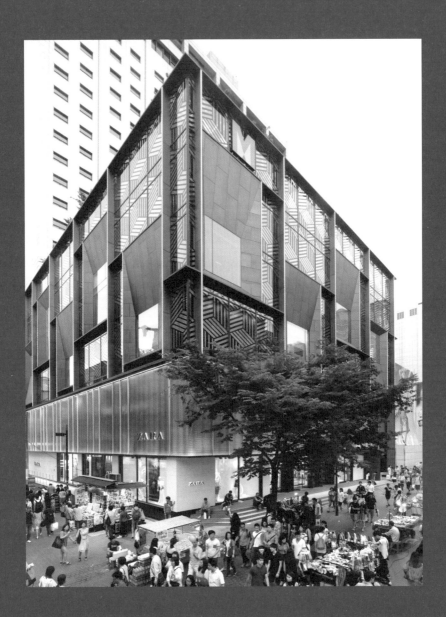

Plaza, 2013

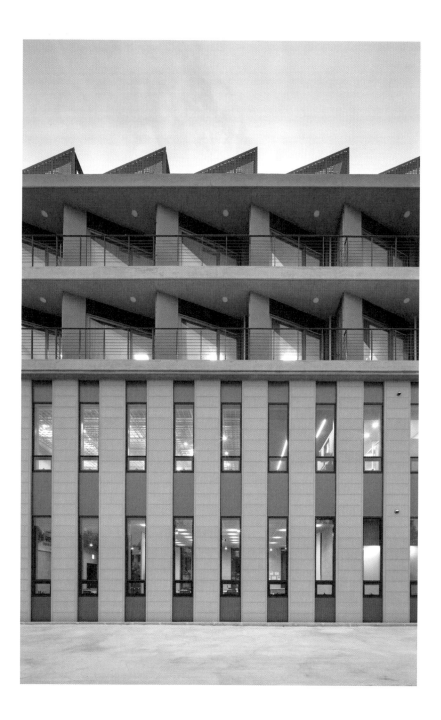

Dayou Training Center, 2019

돈 버는 공간, 즉 소비를 창출하는 공간은 어떻게 탄생하는 것일까? 공간이 '사람들을 모으는 힘'을 갖기 위해 꼭 필요한 것이 무엇인지, 다년간 연구하고 실제 공간으로 만들어낸 건축가에게 오프라인 상공간의 지속가능한 생존법을 묻고 싶었다. 이 주제는 2020년 상반기 코로나가 이 세상을 휩쓸기 전에도 모두의 관심사였고, 코로나 이후의 지금은 절실하기까지 하다. 내공 넘치는 크리에이터들의 포럼 '디자인 매니페스토'를 만든 장본인이자 건축과 서비스디자인의 융합체인 매니페스토 디자인랩Manifesto Design Lab을 이끌고 있는 건축가 안지용, 그는 정형화된 건축설계에 사람과 공간과 비즈니스의 관계 설정에서부터 콘셉트설계를 시작하는 독특한 상환경 전문가로서 새로운 포지셔닝을 구축하고 있다. 안지용 건축가는 딴짓에 능하다. 다시 말해 유연한 사고의 건축가이기에 디자인 씽킹Design Thinking, 나아가 서비스 씽킹Service Thinking이 가능했다. 전 영역에 걸친 온라인의 장악으로 오프라인 공간들의 근본적 리뉴얼이 불가피한 오늘날, 사람들을 끌어 모으고 체류시키며 재방문시키는 알고리즘에 대한 치열한 고민을 공간으로 승화시키는 안지용 대표의 인사이트 강연이 준비되었다.

Gonggan Wadiz, 2020

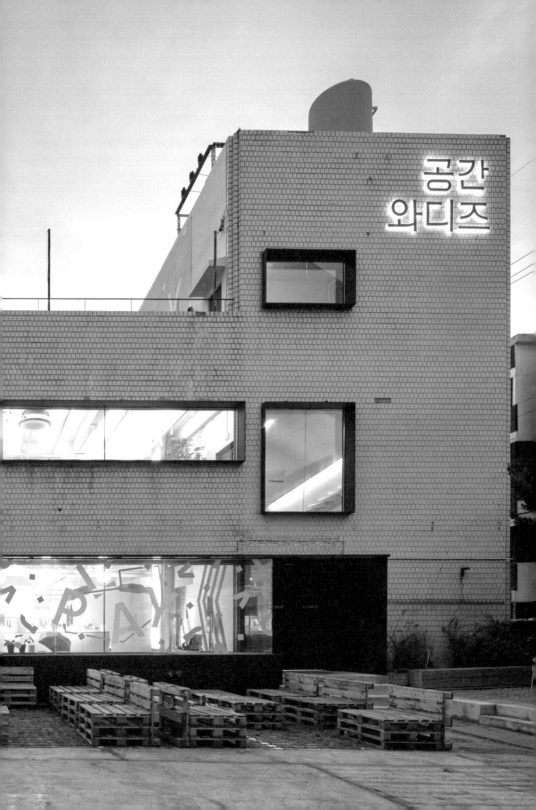

1

상공간의 미래

━━━━━━━━━━━━━━━━━━━━━

온라인 상거래 위주로 쇼핑의 패러다임이 변하고 예측 불가능한 이상기후 현상과 건강을 위협하는 각종 날씨 관련 이슈들에, 엎친 데 덮친 격으로 전염병까지 기승을 부리며 그 어느때보다 가장 큰 위기를 겪고 있는 오늘날의 오프라인 상공간. 과연 이 시기를 지나 다가올 미래에는 어떠한 모습으로 상공간의 패러다임이 정리될 것인가? 상환경 전문 건축 디자이너에게 꼭 묻고 싶은 주제다.

2

핫플레이스, 사람들이 모여서 핫플레이스가 되는 걸까?
아니면 핫플레이스 같아서 사람들이 모이는 걸까?

━━━━━━━━━━━━━━━━━━━━━

상환경을 기획하다 보면 사람들을 유입하기 위한 유인책으로 공간과 그 공간에 어울리는 컨텐츠를 체계적으로 연구해야 한다. 그런데 과연 유입을 위한 공간디자인의 배려와 체류를 위한 컨텐츠를 담았을 때 그 공간이 핫플레이스가 되는 공식이 존재할까? 혹여 '핫플레이스라는 이름표가 붙은 곳을 사람들이 찾아가는 것'이 핫

플레이스를 만드는 유일한 방법인 것은 아닐까? 핫플레이스는 무엇이고, 사람들은 핫플레이스를 이끄는 걸까 따르는 걸까?

3

소비를 창출하는 공간의 조건

'인스타그래머블instagramable'이라는 단어가 공간의 관심도를 결정짓는 가장 중요한 잣대가 된 요즘, 소비를 창출하는 공간의 조건 중 하나는 단연 포토 스팟일 것이다. 그러나 단기간 인지도를 높이는 것보다 중요한 것이 꾸준한 소비를 창출함으로써 지속 가능함을 얻는 것이다. 상공간 전문가에게 소비를 창출하는 공간의 조건에는 어떠한 것들이 있을지 명쾌한 답을 듣고 싶었다.

4

미래의 상환경에 등장할 것은? (상상력을 자극하기 위한 질문)

크리에이터들의 축적된 경험과 이론이 빚어내는 혁신의 발화점, 그 천재적 예측

을 엿보고 공유하기 위해 C-Delphi라는 이름으로 새로운 미래연구를 하고 있는 '디자인 매니페스토'는 상상력을 자극하기 위해 일부러 정답이 없는 질문을 배치한다. 지금은 없으나 다가올 가까운 미래에 상환경, 상공간에 등장할 것 같은 것은 무엇일까? 왜 그것이 등장하게 될까? 이 질문으로 인해 지금의 상환경 구성 요소들을 점검해보게 된다.

5

오프라인 상공간의 지속가능한 생존법, 필살기

온라인과의 주도권 전쟁에서 골머리를 앓고 있는 오프라인 상공간, 절치부심해서 만든 오프라인 공간의 소위 '오픈발'이라는 것도 6개월 안팎을 넘지 못하는 척박한 현실 속에서 최근에는 아예 물건을 팔지 않는 상공간이 속속 등장하고 있다. 판매보다는 체험을, 놀이와 경험을 위한 공간으로의 과감한 시도들은 그 자체로서 생존법을 모색하고 있다는 방증일 것이다. 공간을 찾아오는 사람들의 체류시간을 디자인하는 안지용 건축가는 그동안의 프로젝트를 통해 오프라인 상공간의 지속가능한 생존법 (필살기)를 무엇으로 터득했을까?

동춘상회
담&창 _ 디스플레이 컨셉

1F ▶

채
복합적 진열

장(場)
수평적인 진열

담
수직적인 진열

Dongchoon175, 2018

1　상공간의 미래

이향은 교수

매우 단도직입적이라 느끼시겠지만 첫 번째 질문은 상공간의 미래입니다. 이 상공간商空間에서 '상'자는 상품을 뜻하는 장사 '상商'자이며 매매가 이루어지는 공간을 '상공간'이라고 합니다. 그렇다면 과거의 상공간은 물물을 교환하던 곳이었겠죠. 시대가 흐르며 상업은 물물교환에서 정보교환으로 의미가 확장됩니다. 그러자 상공간에서 사람들이 물물교환뿐 아니라 정보를 교환하고, 한 단계 더 나아가 가치를 교환하는 곳이 되죠. 여기까지 제가 정리를 해봤는데요, 그렇다면 미래의 상공간에서 우린 무엇을 교환하게 될까요? 어떠한 교환이 이뤄질지에 대해서 여쭤봤습니다.

송하엽 교수　논리의 교환

너무 어려운 질문이라 대답을 피하고 싶었지만(웃음) 왜냐면 안지용 대표나 이향은 교수 두 분은, 아니 나건 교수님까지 세 분은 상환경 전문가인데, 저는 잘 몰라서 대답하기 무척 힘들었습니다. 그래서 그냥 맘을 비우고 패널들과 함께 있는 단톡방에 대답을 툭 던졌더니 패널들 선반응이 상당히 좋아서 자신감

이 생겼습니다. (웃음) 그래서 좀 더 자신 있게 미래의 교환은 무엇일까 하고 더 곰곰이 생각을 해보니까 어차피 물물, 정보, 가치에도 논리가 있는데, 요즘은 상황과 배경들이 좀 읽히는 나이가 되어서인지 무언가를 보면 저것을 저 사람은 어떻게 만들었을까? 저 사람은 무슨 배경에서 저런 것을 할까? 하는 생각을 하며 나름대로 추론을 합니다. 타인이 사고하고 행동하는 방식을 내가 좋아하고 인정해주고, 내가 구매해주고… 가치를 지불하는 대상이 그 사람의 논리일 수 있지 않을까요? 그래서 논리의 교환이라고 했습니다. 제가 미국에 있을 때 락웰 디자인 그룹Rockwell Group에 클라이언트인 척하면서 방문한 적이 있어요. 10년 전이었는데, 그때 이미 밴딩머신이며 쓰레기통 등을 이용하는 사용자의 행동과 이유를 분석하고 그런 점들을 적용한 디자인을 연구하고 있더군요. 정말 재미있게 만들고 있어 보였고, 나중에 보니까 그 결과물들이 TV에 나오더라고요. '야~ 쓰레기통 하나 팔기 위해 이들은 토탈 패키지로 논리를 만드는구나.' 물건들이 어떻게 소비되고, 리사이클 되는지 연구하고 있는 모습이 매우 인상적이었습니다.

나건 교수 **관계의 교환**

포럼 전날인 어젯밤에 내가 준비했던 답을 다시 쭉 보면서 무슨 생각으로 그런 대답을 했었는지, 그때 떠올랐던 그 단어가 가졌던 인사이트들을 다시 역추적해봤습니다. 상행위란 것이 처음에 물물교환이었고, 이후 정보를 교환하고 지금은 가치를 교환한다고 이향은 교수님이 정리해주셨는데, 이 세 개의 공통점이 뭐라고 생각하세요?

이향은 교수

나건 교수님께서 물물교환, 정보교환, 가치교환의 공통점에 대해 질문하셨는데, 안지용 대표님이 준비한 대답과 연결되는 부분이 있어서 제가 안지용 대표님에게 질문을 넘겨드리겠습니다. 본인의 답과 연결시켜 대답해주시지요.

안지용 대표

물물교환/정보교환/가치교환… 이 세 개의 공통점은 영원하지 않다는 것, 엄밀히 말해 상대적이라는 점 아닐까요? 지불가치라는 것은 시대의 흐름에 따라 의미 없이 올라갈 수도, 떨어질 수도 있고, 정보라는 것은 과거에는 너무 귀했지만, 지금은 구글, 위키피디아, 유튜브 등의 매체를 통해 누구나 접근할 수 있는 보편적 가치를 지니게 되었습니다. 그렇다면, 좀 더 오래갈 수 있는 불변의 것은 무엇인가 생각해보면 결국 상거래를 하면서 이루어질 수 있는 것은 '관계'라고 볼 수 있습니다. 거기에는 상품을 팔러 간 사람과 물건을 사는 사람과의 기본적인 상행위 관계 이외에도 다양한 관계가 존재할 것 같습니다. 그곳에 존재함으로 계획적이지 않지만 맥락 속에서 만나는 사람들과 형성할 수 있는 새로운 관계, 그리고 상품을 사러 온 사람과 거기 나와 있는 상품들과의 물리적/심리적 관계 등 다양한 관계가 존재하겠죠. 이러한 다양한 관계들을 잘 재정립해준다면 그 상공간이 어떤 상태 어떤 위치에 있다 하더라도 그 상거래는 좀 오랫동안 지속하지 않을까? 그런 생각에서 나건 교수님의 질문에 '관계'라고 답하고자 합니다.

네, 즉흥적인 질문에 의미심장한 대답을 해주셨네요. 그럼 이제 오늘의 인사이트 강연자 안지용 대표가 첫 번째 질문인 상공간의 미래에 대해 제출해주신 답을 살펴볼까요?

안지용 대표 **시간의 교환**

2011년에 개봉한 앤드류 니콜Andrew Niccol 감독의 〈인타임 In Time〉은 인간의 기술이 발달하면서 사람이 영속적인 생명을 얻을 수 있다는 설정인데, 생명의 남은 시간을 재화를 대신해서 서로 거래하는 상황을 그리고 있습니다. 저는 이 영화를 보고 상당한 인사이트를 얻었습니다. 이러한 삶이 우리가 살아 있을 동안 일어날까 생각도 하면서 말이죠. 물론 과학이 해결해줄 부분이겠지만 기억을 데이터로 저장하거나 신체 일부를 교체하는 형태로 어느 정도 가능하다고 생각합니다. 어쨌든 저는 건축가이다 보니 온라인보다는 오프라인을 좀 더 많이 공부하고 있는데, 지금은 기술의 발달로 물리적 상황도 함께 많이 변했습니다. 지금 이곳 포럼의 객석에 앉아 계신 분들이 지금 당장 온라인 오픈마켓에서 새로 나온 아디다스 운동화를 구매하시는 데 전혀 문제가 없죠. 각자 들고 있는 스마트폰을 이용하면 패널토의를 들으면서 금방 상품을 구매할 수 있습니다. 제가 만약에 '하남 지역에 새로 생긴 몰에 새롭게 유행하는 벌꿀 아이스크림을 얼마에 팔아요?'라고 물어보면 관련 정보도 바로 대답해주실 수 있어요. 핀테크의 발달로 결제 또한 안면인식으로 보안을 해제하고

미리 저장한 결제정보를 통해 순식간에 이뤄집니다. 이렇게 정보를 습득하거나 구매 등을 결정하고 이를 행동으로 옮기는 반응시간이 제로에 가깝게 수렴하고 있습니다. 이러한 상황에서 어떤 공간에 물리적으로 간다는 것은 본인에게 한정된 귀중한 '시간'을 쓰는 것입니다. 그렇기 때문에 그 시간에 대한 충분한 보상을 해주지 못하면 물리적 공간에 가지 않을 겁니다. 스마트 기술의 발달만큼 시간에 대한 가치가 더 소중해지는 것 같습니다. 더구나 오프라인에서 움직이는 것은 물리적 에너지가 많이 들거든요. 혼자가 아니라 아이들과 함께 이동하는 것이라면 더욱 그렇겠죠. 두 발로 걸어가든, 지하철을 타든, 운전을 하든, 누가 데려다 주든, 그곳에 가서도 일정 시간을 보내야 돼요. 들인 시간에 대해 어디에서 나한테 더 많은 리워드를 줄까? 아마 은연중에 다들 그걸 계산하고 있지 않을까? 바로 시간에 대한 것이 근미래에 일어나는 가장 가치 있는 교환일 것이라고 생각합니다.

D Lounge for WINIA, 2016

2 | 핫플레이스, 사람들이 모여서 핫플레이스가 되는걸까? 아니면 핫플레이스 같아서 사람들이 모이는 걸까?

이향은 교수

핫플레이스를 연구하고 조사하고 기획할 때마다 정말 이부분이 궁금했어요. 사람들이 모여서 핫플레이스가 되는 걸까? 아니면 핫플레이스 같아서 사람들이 모이는 걸까? 그래서 패널분들께도 여쭤보았습니다. 우선 나건 교수님의 답변은 수학공식 같지만 들어보면 고개를 끄떡이시게 될 겁니다.

나건 교수 **콜드스페이스 + 핫피플 = 핫스페이스**
핫스페이스 + 많은 사람 = 콜드스페이스 to 핫피플
핫피플 + 콜드스페이스 = 핫스페이스

앞에서 말씀드린 것처럼 내가 그때 왜 이런 답을 했을까 하는 생각을 계속 했어요. 토론에 앞서 안 대표님이 인사이트 강연하실 때 몰에 방문하는 사람들 중 90%는 새로운 음식을 먹는 것에 오픈 되어 있다는 연구결과가 있었습니다. 저는 혈액형에 따른 성격 분석 등을 완전히 믿는 건 아니지만, 일단 제 혈액형이 AB형이라 굉장히 변덕이 심해요. 저희 집사람은 O형이라 한 번 정한 건 꼭

하는 스타일이라 저와 완전히 다르죠. 집사람을 이해하는 데 제가 30년 걸렸어요. (웃음) 결혼한 지 33년 됐는데 최근에서야 집사람을 이해하게 된 거죠. 예를 들어 자기 전에 '내일 몇 시에 일어나?' 그래서 일곱 시 반에 일어난다고 하면 꼭 그 시간에 깨우더라고요. 제가 피곤해서 좀 더 자겠다고 하면 화를 내요. 내가 더 자겠다는 게 뭐가 문제인가 하는 것을 안 지 얼마 되지 않았습니다. 집사람은 '아니 그러면 처음부터 여덟 시 반에 일어나든지 아홉 시 일어난다 그러지 왜 밤에는 일곱 시 반이라 그러고 아침에 눈 뜰 때는 아홉 시라 그러냐'라며 툴툴댑니다. 저는 항상 그 뭐 그럴 수도 있고 저럴 수도 있고 그런 생각을 많이 하는데, 서로 이해가 안 되는 거죠.

핫플레이스 얘기로 돌아가 볼까요. 안 대표님이나 이향은 교수님처럼 저도 예전에는 항상 좀 가능성이 있는 곳을 일부러 많이 갔습니다. 원래는 콜드 스페이스인데 핫피플들이 그곳을 가는 거죠. 그러면 거기가 뜨기 시작하죠(콜드스페이스 + 핫피플 = 핫스페이스). 광화문 쪽 작은 골목길에 '소우'라는 작은 바가 있습니다. 가끔 광화문 갔다가 버스 타기 전에 맥주 한 잔을 마시려고 가끔 가는 곳이었는데 어느 날 갑자기 사람이 점점 많아져 못 들어갈 정도가 되었어요. 콜드 스페이스를 핫피플들이 헌팅해서 입소문이 돌면, 사람들이 많이 가기 시작하고 그곳이 핫스페이스가 됩니다. 핫스페이스가 되어서 SNS를 통해 유명해지면, 사람들이 많아지고, 그러면 핫피플들에게는 더 이상 흥미가 없는 장소가 됩니다. 그러면 그 장소는 핫피플들에게는 콜드스페이스가 됩니다(핫스페이스 + 많은 사람 = 콜드스페이스 to 핫피플). 그러면 핫피플은 다시 또 콜드스페이스를 찾아가고, 또 그 때문에 핫플레이스가 되고, 그 과정을 계속 반

복하는 그런 것이 대부분 저희들이 이해하는 상공간이 아닌가 하는 생각에서 저런 순환공식을 한 번 만들어봤습니다.

이향은 교수

공식을 만들고 나건 교수님의 말씀을 듣고 보니까 진짜 저렇게 순환하는 과정이 있는 것 같습니다. 핫플레이스와 함께 콜드스페이스와 핫피플이라는 단어를 써주신 것도 너무 재미있게 들었습니다. 그럼 다른 의견으로 안지용 대표님, 설명 부탁드립니다.

안지용 대표 **공간이 먼저다!**

저는 공간을 기획하는 사람으로서 사심이 담긴 대답을 했는데요, (웃음) '공간이 먼저다'라고 이야기를 했습니다. 역사나 지리학을 배울 때 사람들이 많이 모이게 되면 물물교환이 일어나고, 거기에 장이 서고, 그곳이 도시가 된다···. 이렇게 배우다가 제가 20세기의 끝인 1999년에 미국 유학을 가서 알게 된 새로운 이론이 있습니다. 시장을 만들어서 사람이 모이는 거지, 애당초 사람들이 모여서 자연스럽게 시장이 생기는 것이 아니다라는 것입니다. 생각해보세요. 지금여기 포럼장에 많은 사람들이 모였잖아요? 여기서 물물교환 하시겠어요? 수만 명의 사람들이 운동경기를 응원하기 위해 모였어요. 물론 그곳에서 장사하시는 분도 계시죠. 근데 그런 곳에서의 상행위는 지극히 부수적인 것이에요. 기획을 하고 그러한 공간을 만들어야 사람이 몰려듭니다.

요즘은 오래된 기차역을 개조해서 마켓을 만들고, 성당이 클럽이 되기도 하고, 오피스가 호텔이 되는데, 원래의 공간기획보다 결국 새로운 사용이 중요하다고 말하기도 합니다. 하지만 기존 공간이 오피스였기 때문에 호텔로 변형이 가능했고, 역사나 성당이었기 때문에 대공간을 활용해서 마켓이나 클럽이 된 것입니다. 기존 공간의 구조를 파악하고 새로운 트렌드에 맞춰 공간 프로그램을 기획하고 그것에 맞춰 각색해 만들어진 공간들인 거죠. 물론 핫플레이스로 의도하고 만들어서 실패할 수 있죠. 하지만 의도하지 않았는데 우연히 핫플레이스가 될 가능성은 로또에 당첨될 확률하고 비슷하지 않을까 하고 생각합니다. 그래서 약간 사심을 넣어서 '공간이 먼저다'라고 답을 했습니다.

이향은 교수

그렇다면 그런 핫플레이스를 많이 기획하고 계신가요?

송하엽 교수 **선지자가 멍석 깔면 사람이 꾄다**

질문의 의도는 미래를 물어보는 것 같은데 저는 좀 옛날 것들로 대답을 하고 싶어서요. 백남준 선생이 1989년 동아일보에서 바자르Bazar를 얘기하면서 이것이 신장 위구르를 거쳐서 동대문까지 왔다고 쓰신 적이 있습니다. 결국 동대문 DDP 이야기를 하려고 이 말을 꺼낸 건데요, DDP는 화려하지만 광장시장, 동대문시장 쪽은 난전이죠. 패션몰이나 디자인 스토어가 있는가 하면 방산시장에서는 직물을 팝니다. 서울도 역사적으로 자연스럽게 시장이 생겼습니다. 그

183

래서 저렇게 성격을 규정하기 힘든 여러 장이 섞이게 된 거죠. 제가 어렸을 때 어머니가 바자회 가자고 하셨던 게 기억나는데, 지금 와 생각해보니 그것이 터키의 '바자'를 지칭하는 말입니다. 저 사진을 보면 시장의 DNA라는 것이 있는 것 같습니다.

나건 교수

송 교수님이 직접 찍으신 건가요?

송하엽 교수

아니죠. (웃음)

나건 교수

제가 저런 바자르를 20여 번 정도 갔었는데 저런 퍼스펙티브 뷰를 본 적이 없어서요. 사진 정말 멋있네요.

송하엽 교수

그래서 제가 가져왔습니다. 못 보셨을 거 같아서요. 007 영화 보면 저 지붕 위 아래로 오토바이 타고 다니고 그러더라고요. 경이롭죠.

이향은 교수

송 교수님 말씀 잘 들었는데요, 제가 궁금한 것은 대답해주신 '선지자가 멍석을 깔면 사람이 뛴다'에서 선지자는 누굴까요? 저는 그게 궁금하더라고요. 왜냐면 그 선지자를 알아야 사실은 그 진앙지를 알게 될테니 말이죠

송하엽 교수

그건 다 나건 교수님 공식대로 가는 거예요. (웃음)

3 | 소비를 창출하는 공간의 조건

이향은 교수

세 번째 질문은 이렇게 여쭤봤습니다. 소비를 창출하는 공간의 기준은 무엇일까? 조건은 무엇일까? 이번 질문은 송하엽 교수님 답변부터 듣는 것이 좋을 것 같습니다.

송하엽 교수 **언뜻 '만만', 다시 '민트', 잘 보니 '무심'**

백화점 생길 때 스토어 프런트가 생기면서 그 공간과 매력적으로 주고받는 것들이 생겼는데 요즘은 제가 나이가 있다 보니 이제 그런 유혹은 넘어선 것 같아요. 가게가 새로 생겨도 이제 한 2, 3년 놔두죠, 저기를 갈까 말까? 저 집이 성공 하나마나 지켜보는 겁니다. 언뜻 보면 만만한데 다시 보면 민트해서 괜찮다고 생각하다가, 부담을 주지 않는 좀 무심한 곳이 되면 들어가보고 싶어집니다. 점원의 시선에서 비껴가 있는 게 좋은 거 같습니다. 사람이 돈을 쓰는 데 있어 심경의 변화를 정리해본 겁니다.

일부러 의도된 공간이 아니라 언뜻 보면 만만한데 다시 보니 좀 끌리고, 부담 주지 않은 무심함이 시크한 공간, 이런 공간이 소비를 창출하는 공간이라 대답을 주셨네요.

나건 교수 **매력 + 마력 = 소비력**

매력이라는 건 그 장소가 가지고 있는, 그 사람들에게 와 닿는 무언가가 있어야 되죠. 예를 들면 그 밥집 어머니가 친절하든지, 사장님 인심이 좋던지, 인테리어가 멋있던지요. 매력 있는 데까지는 쉽게 갈 수 있어요. 그런데, 들어가서 내가 소비를 하기 위해서는 매력 이상의 마력이 필요합니다. 갑자기 기분 좋은 일이 생기거나 친구의 생일 선물이 떠오르거나, 그 시간, 그 장소에 내가 있었기 때문에 살 수 있는 것, 그것이 마력입니다. 이런 매력과 마력이 만났을 때 결국 소비력이라는 것이 생기게 되겠죠. 세 가지 조건은 결국 한 몸이네요.

이향은 교수 **상상**

매력의 매魅가 도깨비 '매'라고 하죠. '매력있다'라고 하면 이유 없이 끌리는 것이라고 해석되잖아요. 매력을 넘은 마력의 공간이 되면 소비가 일어난다는 말씀 매우 매력적이었습니다. (웃음)

지금 이곳에 계신 분들이 갖고 계신 스마트폰을 보면 아마 크게 A사와 S사의 제품으로 나뉠 것 같습니다. 각 휴대폰 제조사들의 시장 점유율을 알고 있기 때문에 정보를 가지고 유추하면 크게 다르지 않겠죠. 그러다 보니 자연스럽게 두 회사 제품을 비교해서 보게 되는데, 하나는 상당히 마니아적인 것을 목표로 하고 있고 다른 하나는 매스 지향적이라 두 제품은 조건과 공식이 좀 달라야 할 것이라고 생각합니다. 저는 바로 이 부분을 연구하고 있었습니다. 이러한 상황을 아시기라도 한 것처럼 딱 맞춰 질문을 주셔서 제 고민을 다음과 같이 정리해보았습니다.

MASS는 유입률

기획한 공간에 타겟이 불분명할 때는 최대 유입률을 생각합니다. 불특정 다수의 사람들, 그들이 모두 들어오려면 문이 얼마나 커야 하는지, 수용공간의 효율성은 어때야 하는지, 그러기 위해선 그만큼 노출을 많이 해야 되고 그만큼 체류시간도 길어야 된다는 것, 이것이 mass의 접근법입니다.

MANIA는 충성도

하지만 마니아는 조금 달랐어요. 브랜드의 지향점과 인지도가 높을수록, 많이 노출되고 유입된다고 반드시 구매율이 올라가는 것은 아닙니다. 특히 주요 소비층이 마니아적이라고 했을 때는 더더욱이요. 그래서 마니아의 영역에서 유의미한 소비를 위해서는 아이러니하게도 맹목적인 충성도를 끌어올려야 됩니

다. 충성도를 끌어올리기 위해서는 본질을 지키고 발전시켜야 합니다. 음식점도 마찬가지인 거 같고요. 거의 대부분의 상업공간을 기획할 때 타겟을 나눠서 그 타겟의 특성을 면밀히 분석해 기획하는 게 도움이 되는 것 같습니다.

4 | 미래의 상환경에 등장할 것은?

이향은 교수

디자인 매니페스토에서는 항상 근미래를 상상합니다. 상상력의 나래를 펴는 질문입니다. 미래의 상환경에는 어떤 것들이 등장할까요?

안지용 대표 **자동차와 애완동물**

약 3년 전, 대전의 RDC에 가서 창업아이템 심사를 한 적이 있는데 그쪽에서 준 자료에 "국내 애완동물 시장이 1조 시장에서 5년 뒤 6조 시장으로 성장할 것이다"라는 전망이 있었어요. 그런 자료를 보고 애완동물 사업을 준비해야 된다고 생각했었는데, 생각만 하는 동안 이미 6조 시장이 된 거 같아요. 실제로 애는 없어도 애완동물은 키우는 사람들이 많아지고 있습니다. 물론 가슴 아픈 사연이 있는 유기견들이 생겨나지만 그럼에도 불구하고 어쨌든 폭발적으로 애완동물 관련 시장이 성장하는데, 그런 많은 애완동물들이 같이 있을 수 있는 공간들이 더 생겨야 하지 않을까? 좋아하는 사람도 있지만 싫어하는 사람도 많고 애완동물간의 접촉을 꺼리는 사람들도 많을 텐데, 미래의 상환경에는 당

연히 이러한 부분에 대한 고려가 필요하지 않을까? 아직까지는 이러한 부분들이 극대화되지 않아서 소극적이지만 분명히 고려되어야 할 시점이 옵니다.

또 하나를 자동차라고 한 건, 제가 최근에 미국 설계회사 RTKL의 제이슨 리 Jason Lee 본부장과 식사를 하는 자리에서 친환경 건축에 대한 이야기를 한 적이 있어요. 전기자동차는 매연이 없기 때문에 자동차가 실내로 들어오는 것에 대한 거부감이 사라질 수 있다는 이야기가 나왔죠. 사실 지금은 드라이브 스루 Drive Through라고 하면 건물 밖에서 차량이 이동하면서 상품을 픽업하는 것을 말합니다. 어디까지나 주차장이 근접해 있는 환경에서밖엔 안 되는데, 근미래에는 매연 없는 전기자동차라면 완전히 인하우스로 해도 별로 거리낌이 없고 이동수단의 사이즈까지 줄고 있어 더 가능성이 높아질 것으로 보입니다. 자동차가 실내공간에 들어와도 상관없는 상황이 기획되어야 한다고 생각합니다. 이에 따라서 주차공간도 많이 달라져야 하겠고요.

나건 교수 **인간성**

"똑똑한 것은 텍스트라고 하면,
지혜로운 것은 컨텍스트의 이슈."

옛날에 소크라테스도 그랬다고 합니다. 요새 젊은 사람들은 버릇이 없다고… (웃음) 일단 변하지 않는 원칙 중에 하나가 늘 젊은 사람들은 버릇이 없다는 것이죠. 안지용 대표님 말씀하신 것에 매우 동감합니다. 요즘 공원을 산책할 때 보면 유모차를 끌고 오는 분들이 계신데 그 유모차 안에 개들이 앉아 있어서

적잖이 놀랐습니다. 이래서 세상이 개판인가보다 하고 생각했죠. (웃음) 자식 교육에서 가장 큰 문제가 너무 귀하게 키우고 애지중지하다 보니 아이들이 불편한 거 못 참고, 자기주장 강하고 똑똑한 것은 좋은데 지혜로움은 부족해지는 것 같아요. 사실은 똑똑하다는 것과 지혜롭다는 거는 좀 다르잖아요. 초등학교 교육도 안 받은 할머니가 똑똑하지는 않지요. 그렇지만 굉장히 지혜롭잖아요. 똑똑한 것은 텍스트라고 하면, 지혜로운 것은 컨텍스트의 이슈인데, 우리 사회가 살기 좋아지고 이렇게 먹고 살만 해지니까 점점 우리가 타고난 아름다운 본성을 잃어가는 것 같아요. 와이프랑 걷기 운동을 하거든요. 반대편에서 젊은 친구가 걸어오는데 분명히 저 속도와 저 궤도로 오면 둘이 부딪히는데 피하지 않고 그냥 부딪히고 지나가는 경우가 한둘이 아니에요. 몇 번 같은 일이 반복되고부터는 그냥 내가 알아서 피해 가야겠다고 생각합니다. 선진국과 후진국의 차이를 가리는 척도 중에 하나가 개인이 갖고 있는 아주 사적인 공간이 유지되고 존중되는가라고 하죠. 미국에서는 서로 어깨를 부딪히는 상황이 흔하지 않습니다. 우리나라로 시선을 돌리면 마트에만 가도 쇼핑카트가 내 발 위로 지나가는데 상대방은 잘 모르고 계속 앞으로 가고 있는 일도 많죠. 미래의 상공간에는 매너와 인간성이 필요하고, 만약 인간성을 팔 수 있다면 대박이 되지 않을까 하는 상상을 해봤습니다.

송하엽 교수 근본 생태계를 알리는 마스코트

우리가 가지고 노는 퍼즐 같은 것들은 예전에 엑스포와 같은 전시를 통해 알려졌습니다. 알타미라 동굴벽화가 있다는 사실도 엑스포를 통해 알려졌듯이 말

이죠. 그러면 예전에는 이런 엑스포가 중요한 상공간이었을 것이고, 이러한 상환경이 새로운 뉴스를 소개하는 자리였겠죠. 그런데 요즘은 정말 많이 달라진 것 같아요. 얼마전 제주도 여행을 갔는데 와이프가 다음 카카오 사옥을 방문하자고 그러더니 캐릭터 방에 가서 사진 몇 장 찍고 제주도 여행 다했다고 이제 먹으러 가자고 그러더라고요. 그래서 저 마스코트, 이모티콘이 이렇게 매력적인 것인가 하고 한참 생각했었습니다. 서울에서도 일을 하다 보니 지금 K-POP 컨텐츠가 융성한데, 사실 우리나라에 아레나가 많이 없잖아요. 알아보니 새로운 아레나 건립을 추진하는 곳들이 앞서 말씀드린 그들이더라고요. 그래서 생각했죠. 이모티콘 하나로 그냥 세상을 지배하는구나. 그런 마스코트가 감성의 매개체가 될 것이라고 생각합니다. 앞서 말씀하신 애완동물이나 인간성 같이 따뜻한 것들로 나아가는 것이 큰 방향이 될 수 있겠죠.

5 | 오프라인 상공간의 지속가능한 생존법, 필살기

이향은 교수

오프라인 상공간이 요즘 무척 어렵지요. 미국에서는 '소매의 종말'이라는 컬럼까지 나오고 있는 상황이고요. 위기에 직면한 오프라인 상공간의 지속가능한 필살기를 하나씩 이야기해주십시오.

송하엽 교수 **손님 다시 오게 하기**

요즘 사람들은 다 온라인에서 구매를 한다고 합니다. 그래서 정말 걱정을 많이 했어요. 어쨌든 저도 오프라인을 터전으로 하는 건축을 가르치는 사람이니까요. 상공간에 어떻게 하면 손님을 오게 할까? 미국 같은 곳을 보니까 비슷한 가게들이 모여 있어서 사람들이 이곳저곳 여러 군데를 방문하게 하더군요. 아니면 아까 얘기하신 대로 마력, 매력을 만드는 것, 서빙을 특별하게 해준다는 등 새로운 서비스 상품이 진화해서 재방문을 높여야 한다고 생각합니다.

194

접근성(지역성), 일상성(친숙함), 일탈성(편안함)

오프라인의 특성을 감안하여, 지역을 고려한 접근성, 친숙함을 고려한 일상성, 그리고 편안함을 고려한 일탈성, 이렇게 세 가지 대답을 준비했습니다. 이중에서 가장 주안점을 두었던 점은 편안한 일탈입니다. 모순되는 표현일 것 같은데 일탈성으로 어떻게 편안함을 추구할 것인지 설명해보면, 우리가 새로운 공간에 가서 편안한 공간을 만나면 '집 같다'는 표현을 합니다. 근데 진짜 본인의 집이 그런 환경은 아닙니다. 희망하는 집이거나 꿈속의 집이지 실제 내가 살고 있는 집은 아닐 확률이 높죠. 친숙함을 벗어난 일탈성이 오히려 편안함을 줄 수 있는 이유, 그건 사람의 상상력을 자극해주기 때문입니다. 내가 사는 집과는 달라야 하면서 새롭지만 편안한 집과 같은 공간을 만드는 게 가장 중요한 것 같습니다.

6C

제가 6C를 얘기하는데, 미래에 디자인 교육이 되게 힘들어요. 학교들은 언제 문 닫을지 모르겠고, 학생들은 잘 안 오고, 와서 배우는 것도 없고, 교수들은 점점 실력이 없어지고, 유투브는 점점 좋아지고 이런 상황에 맞닥뜨렸잖아요? 그러면 앞으로 교수가 뭘 먹고 살 것인가를 고민해봤는데, 저는 파워포인트를 사용하지 않은 지 13년 됐어요. 파워포인트를 쓰면 학생들하고 이길 수가 없는 게임을 하는 것이라고 생각을 해서, 작전을 바꿔 학생들에게 질문을 받기 시작했어요. 너희들의 데이터를 내가 인포메이션으로, 인포메이션은 지식으로, 그 다음에는 지혜로 바꿔줄 테니 나에게 질문을 하라고 했어요. 그리

고 지금은 창의성이라는 단어를 쓰고 있습니다. 최근의 미래 교육은 4C Critical thinking, Collaboration, Communication, Creativity를 말합니다. 직원들에게 예술교육을 하는 걸로 아주 유명한 회사가 있습니다. 제가 그 회사에서 영업 직원들에게 디자인 씽킹을 위한 크리에이티브 워크숍을 진행한 적이 있어요. 그런데 어느 날 불현듯 대학원생도 아닌 사람들한테 창의성을 향상시키는 교육이 얼마나 무모한 일인가에 대한 의문을 가지게 됐습니다. 그래서 창의성의 반대말을 찾아보니, 모든 책에 다 적혀 있더군요. 여기 계신 패널분들은 창의성의 반대말을 뭐라고 생각하시나요?

송하엽 교수

상식?

안지용 대표

성/의/창… 산동맛(맛동산을 거꾸로 부르는 것)처럼요. (웃음)

나건 교수

네, 창의성을 거꾸로 한 성의창도 좋은 대답입니다. 어떤 사람은 방의성이라고 하더라고요. 창의 반대가 방패이니 '방'이라고요. 또 모방이란 단어도 나오고 그랬습니다. 하지만 모방은 오히려 창의성에 가장 가까운 말이죠.

제가 찾은 창의성의 반대말은 '두려움'입니다. 강의 후 어떤 책에서 다른 사람들의 이론을 보았는데, 교토 대학의 혼조 타스쿠Tasuku Honjo, 2018 노벨 생리학상 수상자 교수가 6C를 이야기하더라고요. 첫 번째 C는 child like curiosity였습니다. 제가 지금은 작고하신 알렉산드로 멘디니Alessandro Mendini를 생전에 두 번 만났는데 이분은 뭘 할 때마다 저게 뭐냐 물어보고 만져보고 쉴 새 없이 궁금해하고 탐색하시더라고요. 그 왕성한 호기심에 감명받았습니다. 혼조 타스쿠 교수가 이야기한 6C는 Curiosity호기심, Courage용기, Challenge도전, Confidence확신, Concentration집중, Continuation지속이고, 저는 마지막 C만 Consistency일관성으로 바꿨습니다. 이유가 공간이 성공하려면 사람들의 호기심을 자극해야 되는데, 이건 정말 굉장한 도전이죠. 그 도전을 극복하려면 용기가 필요하고, 그 용기를 잘 내려면 나는 할 수 있다는 자신감이 있어야 되고, 자신감이 있음에도 불구하고 그 많은 것 중 내가 사람들의 호기심을 끌어들일 단 하나에는 집중이 필요한, 그러면서도 일관성 있게 그거를 계속해나간다. 그러면 지속가능한 공간이 되지 않을까요?

미국의 베스트 바이Best Buy가 아마존의 쇼룸이라는 오명과 함께 늘어나는 쇼루밍족들을 감당할 길이 없자 베스트 바이 내에서 바로 가격검색을 할 수 없도록 한 조치는 오히려 변화를 받아들이지 못하는 전통기업의 '묻지마'식 쇄국정책으로 비춰졌고 소비자들도 등을 돌렸다. 오프라인 상공간은 그 어느 때보다 힘든 시기를 겪고 있다. 사람들이 소비하는 이유와 방식이 온라인 중심으로 재편되고 있는 현 시점에서 오프라인 상공간 기획자들은 고군분투할 수밖에 없다.

최근 심심치 않게 들리는 '상환경'이란 단어는 상업공간을 이루는 전체적인 구성 요소를 통칭하는 말이다. 공간과 서비스의 집약체이기도 하다. 대지에 상업시설을 위한 건물을 올리기 위해서는 토지 분석과 함께 상권을 분석한다. 이 대지가 위치한 지역은 어떠한 특색을 갖고 있으며, 주변 상권은 어떤 모습인지, 또 활발한 유동인구의 구성은 어떻게 되는지를 면밀히 따져야 짓게 될 건물의 정확한 방향이 결정된다. 부동산 개발자들은 철저하게 지가를 상승시키고 높은 임대료를 받아 수익률을 높이는 전략을 구사한다. 그렇게 개발된 대형 단지들은 실제로 규모의 경제에 의해 예상한 대로 운영된다. 그러나 여기까지는 상환경 1.0이다.

가치소비를 지향하고 체험에 의한 소비에 길들여진 소비자들은 시간의 가치와 분위기가 주는 매력에 지갑을 연다. 유동인구들을 분석해보니 주중 출퇴근시간에 붐비는 직장인들이 많은 사이트의 경우, '직장인'에 포커스를 두고 그들의 라이프스타일을 떠올리며 시뮬레이션을 하기 십상이다. 그러다 보면 직장인에

발상의 폭이 고정되어버린다. 하지만 공간은 유동인구와 유입인구로 나누어 생각해야 하며 각기 다른 전략을 갖고 공간의 점유시간과 행태를 분석해 포지셔닝 해야 한다. 점유율이 크다고 해서 그 공간의 주요 대상이 되는 것도 아니다. 점유율은 비록 뒤지더라도 가중치를 두어야 하는 세그가 따로 있기 마련이다. 소비력과 파급력 그리고 인큐베이팅력이 가중치를 판가름하는 주요 요소일 수 있다. 사람이 없는 공간은 생명력이 없다. 오가는 사람들의 발자국과 지나는 자동차의 타이어 자국은 중첩되면서 공간에 힘을 만든다. 즉 초반에 어떤 사람들이 오느냐 공간이 자리를 잡을 때까지 어떠한 발자국이 쌓이느냐가 바로 인큐베이팅력인 것이다. 지속가능한 공간을 위해 상환경 2.0으로의 진화된 연구를 거쳐 3.0을 준비하는 안지용 건축가의 인사이트 강연과 토론은 코로나로 황폐화된 오프라인 공간들에 부활을 기도하며 재정비해야 할 충분한 이유를 던져주었다.

∧ Stallion Entertainment, 2019
∨ Boutique M for Megabox, 2013

Breville Showroom, 2020

디자인 매니페스토 — 5

이향은　　　　　트렌드 매니지먼트

2019년 1월 16일
논현동 플랫폼 엘
게스트 스피커: 이향은

Speaker

이향은

성신여자대학교 서비스디자인공학과 교수

키워드로 떠다니는 트렌드를 공간에, 상품에, 마케팅에 접목시키는
진정한 트렌드 세터

국내 유일의 서비스디자인공학과 교수로 UX트렌드와 사용자 심리를 연구한다.
2007년 런던 센트럴 세인트 마틴스Central Saint Martins College of Arts and Design
에서 디자인경영으로 석사학위를 받으며 본격적으로 트렌드 연구를 시작했고, 이
후 서울대학교 미술대학원에서 트렌드연구 방법론으로 박사학위를 받았다. '문제
를 해결하는 데 가장 적합한 방법을 사용해서 가치를 만들고 공유하는 일을 하는
사람'으로 스스로를 정의하는 그녀는 UX트렌드의 흐름 속에서 근미래 디자인의
혁신성을 발굴하고, 디자인경영 컨설팅과 혁신제품 콘셉트 개발을 통해 기업과
협업하며, 독보적인 트렌드 전망서《트렌드 코리아》로 대중과 소통한다.

2016년 Red Dot 어워드에서 최고상을 수상한데 이어 2020년에는 독일 iF 디
자인 어워드에서 LG CNS와 함께 기획한 마케팅 솔루션 B.E.A.T로 서비스디자
인 부분 수상의 영예를 안았다. 다양한 국제 포럼의 사회자로도 활약하고 있으며
2017년에는 iF 어워드 심사위원으로 선정되기도 했다.

트렌드를 읽는다는 것은 현상을 정의하는 일입니다. '이 현상은 이러한 이유에서 나타나 확산된 거고 이러한 시사점을 갖고 있지'라고 정의하지요. 이 과정에서 등장하는 트렌드 용어들, 예를 들면 소확행, YOLO, 언택트, 뉴트

로, 이런 키워드들은 일종의 굿즈와 같습니다. 뭔가 계속 의미를 부여하고 기록되고 회자되니까요. 인생이 헛헛하고, 그래서 인생에 의미를 부여하는 '굿즈'가 필요한 것처럼 트렌드가 하나의 굿즈 역할을 한다고 보입니다.

LG CNS, Bridge, 2020 (자료제공 LG CNS)

New Business Model Prototyping, 2020

디자인 차별화 컨셉 도출 및 전략 수립

디자인 매니페스토의 하이라이트라 할 수 있는 패널토의의 포맷을 만들고 직접 진행하고 있는 이향은 교수는 안지용 대표와 함께 디자인 매니페스토를 기획한 장본인인자 디자인 매니페스토의 전신인 CON4의 발기인 4인 중 한 사람이다. 대학교수이자 트렌드분석가인 이향은 교수는 시장과 사회를 보는 앞선 시각으로 남들이 보지 못하는 니즈를 발굴하고 새로운 혁신 포인트를 기획하고 리드하는 실력자다. 어찌 보면 타 분야 크리에이터들과의 토론을 통해 근미래를 준비하는 디자인 매니페스토의 C-delphi 기법에 프레임을 형성하는 기둥과 같은 존재일 것이다.

해가 바뀌면 온 미디어를 장악하는 베스트셀러 《트렌드 코리아》의 발간에 맞추어 이향은 교수를 새해 첫 인사이트 강연자로 선정했다. 시장조사에서 제품 및 서비스 기획, 런칭, 그리고 런칭 후 반응조사까지 이어지는 일련의 마케팅 활동에서 트렌드가 핵심가치로 급부상함에 따라 디자인 마케팅을 넘어선 '트렌드 마케팅'에 무게를 두고 있는 이 교수는 '트렌드 매니지먼트Trend Management'라는 새로운 주제를 제시했다. 작은 물줄기로 시작해 거대한 파도가 되는 트렌드의 맥을 짚어보는 시간, 트렌드 매니지먼트라는 새로운 융합 영역의 가능성에 대해 논의해본다.

내가 그의 이름을 불러준 것처럼

나의 이 빛깔과 향기에 알맞은

누가 나의 이름을 불러다오

그에게로 가서 나도

그의 꽃이 되고 싶다.

우리들은 모두 무엇이 되고 싶다.

너는 나에게 나는 너에게

잊혀지지 않는 하나의 눈짓이 되고 싶다.

피크 앤드 효과 "긍정적인 기억은 곧, 감동, 여운"

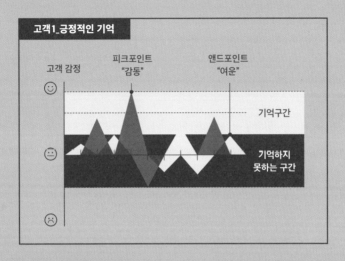

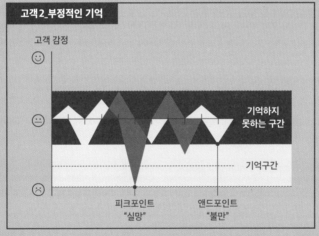

고객은 받은 모든 서비스 및 경험을 기억하지 못한다. 대부분의 고객은 체험 시간과는 관계없이 가장 감동을 하였거나 실망을 받은 피크포인트와 서비스 마무리에 해당하는 앤드포인트의 중간값을 전체적인 서비스로 기억한다.

Peak & Effect, 2017

필환경소비 親환경을 넘어 必환경으로

트렌드 코리아

Fan-summer

진화한 팬덤, 열정적인 소비자

뉴트로 New + Retro

트렌드 매니지먼트
Trend Management

플라시보 소비 가성비에 가심비를 더하다

카멜레존
그 공간의 변신은 무죄 Chamelezone

바이미 신드롬 by-me syndrome

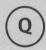

1

트렌드가 왜 이렇게 유행일까, 트렌드가 트렌드인 이유는?

아이러니하게도 불안함과 확증편향이 동시에 기능하는 트렌드의 힘. 불안해서, 다른 사람들의 동향을 살피고자 트렌드에 의지하는가 하면, 보고 싶은 현상만, 혹은 알고 싶은 트렌드만 골라가며 자신의 생각을 관철시키는 방식으로 트렌드를 활용하기도 한다. 점차 트렌드가 모두가 알아야 하는 매너교육처럼 인식되며 확산되는 이유는 무엇일까?

2

트렌드와 미래의 관계

가장 원초적이면서 핵심적인 질문이다. 미래는 늘 예측할 수밖에 없고, 트렌드의 가장 큰 가치 중 하나는 미래가치다. 그렇다면 트렌드는 미래를 위해 연구되는 것인가? 트렌드는 미래예측의 정확도를 높이기 위한 단서들인 것인가? 트렌드와 미래의 관계를 알기 쉽게 그리고 피부에 와닿도록 재정의해달라고 요청했다.

3

트렌드는 예측되는 것인가, 분석되는 것인가, 세팅되는 것인가? 그리고 그 이상적인 비율은?

트렌드를 연구하는 사람들이 가장 많이 받는 질문 중 하나가 '트렌드를 잘 읽기 위해서는 어떻게 해야 하는가'이다. 예측하는 것이라면 선견지명을 늘려야 할 것이고, 분석되는 것이라면 평소 팩트와 지표들을 관찰하며 날카로운 분석력을 키워야 할 것이며, 세팅되는 것이라면 영향력 있는 세터setter가 되어야 한다. 트렌드는 예측, 분석, 세팅, 어느 하나로 규정되기보다는 환상적인 비율로 섞여 있을 가능성이 높다. 오랜 시간 트렌드를 분석하고 그것을 토대로 예측해온 트렌드세터 이향은 교수에게 매우 의미심장한 질문이 아닐 수 없다.

4

약 10년 후 미래를 준비하는 제일 중요한 팁 한 가지

변화의 속도가 상상을 뛰어넘는 오늘날, 10년이라는 단위의 시간을 뛰어넘어 미래를 생각한다는 것은 여간 어려운 일이 아니다. 그럼에도 불구하고 우리는 10년

후의 미래를 생각해야 하고 준비해야 한다. 이향은 교수를 비롯한 패널들에게 각자의 영역에서 트렌드를 연구하며 터득한 노하우를 바탕으로 청중들에게 10년 후 미래를 준비하는 가장 중요한 팁 한 가지를 공유해달라고 했다.

5

트렌드는 〇〇이다

트렌드에 대한 자신만의 철학을 엿볼 수 있는 방법 중의 하나, 트렌드를 단어에 빗대어 정의해달라는 질문이다. 우리가 늘 궁금해하고 알고 싶어하는 트렌드는 무엇일까? 국내 최고의 트렌드분석가가 이해하고 있는 트렌드의 가장 중요한 속성에 대한 이야기를 끄집어낼 수 있을 것이라는 기대로 던진 마지막 질문이다.

∧ Kitchen appliance ecosystem for Midea, 2018

∨ Diagram for New Business Model

이향은 교수

디자인 매니페스토의 패널토의 좌장으로서, 토의시간을 보다 유익하게 만들기 위해 매 회 인사이트 강연자와 고정 패널들에게 사전질문을 드리고 그 답변들에서 키워드를 발췌해 토의의 스토리를 구성하고 진행하는 역할을 해왔는데, 아시다시피 오늘은 제가 인사이트 강연을 했습니다. 그래서 오늘은 제가 강연자이자 좌장으로, 토의 진행을 하면서 답도 하는 특이한 포맷으로 진행해보겠습니다.

1 ▎ 트렌드가 왜 이렇게 유행일까?
트렌드가 트렌드인 이유는?

이향은 교수 **인생에 굿즈**

요즘 '굿즈 마케팅'이라는 말이 많이 들리죠. 책을 살 때 선물처럼 딸려오는 각종 아이템들, 유명 커피전문점에서 제공하는 레어템들이 그렇고, 뮤지컬이나 연극 등 공연을 보러 가면 다양한 '굿즈'를 함께 판매하기도 합니다. 이러한 현상이 두드러지다 보니 언론에서도 굿즈에 열광하는 트렌드와 그 심리에 대한 코멘트를 요청하는 일이 많습니다. 저는 이렇게 얘기합니다. 사람들이 의미를 찾는 일에 매우 부지런하다고요. 경험중독 세대들은 늘 새로운 것을 경험하지만 그 경험들은 휘발성이 강합니다. 뭔지 모를 헛헛함을 느낀 달까요? 그래서 기억하거나 기록하고 싶어하고, 물건들에 의미를 부여해서 간직하고자 하는 거죠.

트랜드를 읽는다는 것은 현상을 정의하는 일입니다. '이 현상은 이러한 이유에서 나타나 확산된 거고 이러한 시사점을 갖고 있지'라고 정의하지요. 이 과정에서 등장하는 트렌드 용어들, 예를 들면 소확행, YOLO, 언택트, 뉴트로, 이런 키워드들은 일종의 굿즈와 같습니다. 뭔가 계속 의미를 부여하고 기록되고 회자되니까요. 인생이 헛헛하고, 그래서 인생에 의미를 부여하는 '굿즈'가 필요한 것처럼 트렌드가 하나의 굿즈 역할을 한다고 보입니다.

223

트렌드 VS 브랜드

trend와 brand, 스펠링은 다른데, 운율이 비슷하지요. 이 두 가지에는 또, 공통적으로 욕망이라는 요소가 작용하고 있어요. 조금 전 이향은 교수님의 강연을 들으면서도 그런 생각이 들었는데, 트렌드가 브랜드랑 다르면서도 같은 기능을 하고 있는 것 같아요. 제가 5학년 때부터 나이키라는 브랜드가 있었거든요. 당시 가격도 기억이 나는데, 아마 가죽은 2만 2천 원, 헝겊은 9천 9백 원? 지금까지도 나이키는 주요 브랜드고 또 운동화 계를 지배하는 트렌드잖아요. 브랜드와 트렌드가 제 머릿속에서 뒤엉켜서 정리가 안 되고 있는데, 아무튼 이게 트렌드가 트렌드가 된 데 분명 어떤 영향을 미친 거 같습니다.

트렌드가 트렌드가 되었기 때문에

사실은 트렌드라고 하는 것을 어떻게 정의할 것인가가 굉장히 중요합니다. 여러 사람들이 다 다르게 이해를 하는데, 2천 년대 초 트렌드 연구를 많이 하고 있을 때 봤던 책에 다음과 같은 글이 있었습니다. "트렌드를 연구하는 것이 지금 가장 큰 트렌드 중 하나이다." 한 17년 전(2002년)에는 트렌드가 무엇이냐를 연구하는 것이 트렌드였습니다. 그 시점부터 트렌드와 관련된 책이 엄청나게 쏟아지기 시작했죠. 그렇게 그 당시에는 트렌드를 연구하는 것이 트렌드였다고 한다면, 지금은 트렌드 자체가 진짜 트렌드가 됐습니다. 많은 사람들이 트렌드라고 하는 키워드에 굉장히, 그 섹시함을 느끼거든요. 트렌드를 둘러싼 이 많은 담론들의 기본은 결국, 우리가 먹고 살아야 하고 스스로 알아서 일자리를 창출을 해야 되는 앞으로의 상황에서 남들보다 한 발 앞서가야 한다는

것입니다. 그 때문에 트렌드라는 것이 더 중요해졌다고 봅니다. 그래서, 그러니까 트렌드가 트렌드가 되었기 때문에, 트렌드가 트렌드인 거예요.

안지용 대표 **불안**

한 발 앞서가는 것을 만들어야 하는 전자제품, 패션, 디자인, 건축 등의 분야에서는 늘 트렌드를 반영하고 그보다 앞선 무언가를 준비해야 합니다. 그런데 이러한 산업들 이외에도, 최근 세간의 화제인 〈스카이캐슬〉이라는 드라마를 보면 입시교육에도 트렌드가 있어요. 그런 부분에까지 트렌드라고 할 만한 요소가 있나 싶은데 말이죠. 방금 나건 교수님도 말씀하셨는데, 거의 모든 분야의 사람들이 지금 유행하는 것을 알지 못하면 뒤쳐지는 게 아닐까 불안함을 느낍니다. 그 불안을 증폭시키는 것 중 하나가 실패하면 두 번의 기회가 주어지지 않는 사회적 분위기이고요. 실패하지 않으려고, 반드시 성공하기 위해서, 더욱 집요하게 트렌드를 분석하는 거지요. 그래서 저는 트렌드가 트렌드인 이유를 '불안'이라고 했는데, 사회적으로 상당히 우울한 답변인 듯하네요.

이향은 교수

원래 트렌드는 기회를 품고 있죠. 한 발자국만 앞서면 그 기회를 가져올 수 있는데, 이게 또, 열 발자국 앞에 가 있으면 좀처럼 오질 않아요. 지나치게 미리 투자 해놓고 망하는 경우도 종종 볼 수 있고요. 그래서 그 '조금 먼저'를 노리는, 그러니까 선발대의 자리싸움이 벌어지고 있는 거죠.

┃ **트렌드와 미래의 관계**

나건 교수 **필요조건과 충분조건**

트렌드를 본다는 것은 미래를 조금씩 앞서서 보겠다는 이야기입니다. 미래와 트렌드의 관계에선,여기서 여러분들이 충분한 조건을 볼 것인지, 아니면 필요한 조건을 볼 것인지 하는 문제가 있습니다. 어린 시절 수학 시간에 '주.충.받.필'이라고 외웠던 거 생각나시나요? 주면 충분조건, 받으면 필요조건, 이렇게 공부를 했었죠. 다시 트렌드와 미래의 관계로 돌아가보면, 트렌드는 미래가 되기 위한 충분한 조건입니다. 그런데 모든 미래가 트렌드는 아니죠. 미래의 현상들이 모두 트렌드로부터 나오는 것은 아닙니다. 다시 말해, 트렌드는 미래를 위한 충분조건이고, 미래는 트렌드가 되기 위한 필요조건인 거예요. 트렌드보단 미래가 훨씬 더 큰 얘기지만, 그래도 많은 미래 중에 정말 우리의 삶에 영향을 미칠 수 있는, 그래서 충분조건인 트렌드가 중요한 것이지요.

이향은 교수 **잉태 & 인공수정**

이전 질문에 대한 부연설명에서 제가 트렌드는 기회를 품고 있다는 표현을 썼

었죠. '잉태'라는 키워드를 뽑은 건 트렌드가 미래를 잉태하고 있기 때문입니다. 트렌드는 미래를 낳을 수 있죠. 잉태라는 단어를 선정하고 든 생각인데, 요즘에는 인공수정이 보편화되어 있잖아요. 다시 말하면 누군가가 미리 세팅을 해놓고 이 미래는 올 것이라는 주장을 해서 방향을 바꿀 수가 있는 것 같아요. 그래서 잉태는 잉태인데 계획적인 잉태가 되기도 하는, 미래의 인공수정. 이렇게 은유적으로 표현해봤습니다.

안지용 대표 **당구공이 아닌 럭비공**

트렌드는 현재이고 그 결과가 미래라고 생각합니다. 지금의 기술로 예측할 수 있는 미래는 럭비공의 궤도 같습니다. 빅데이터들을 분석하고, 인공지능으로 예상해서 미래라는 것이 나아갈 방향을 그리는데 막상 그 방향으로 안 가는 경우가 너무 많은 거죠. 조금 전 강연에서 이향은 교수님이 알파고의 가능성을 얘기하셨는데, 알파고는 어찌 보면 2차원적인 평면에서 가능성의 수를 계산하는데(물론 그 계산의 범위는 어마어마하지만) 인간이 미래에 무엇을 좋아할 것인지에 관한 답은 1,2차 방정식으로 풀 수 있는 문제가 아닙니다. 지금 우리의 인공지능 연산기들은 2차원 평면에서 구체球體인 당구공이 나갈 길을 계산할 수는 있겠지만, 3차원 공간에 던져진 길쭉한 럭비공은 어디로 튈지 모르는 것 같거든요. 그것을 잡아내는 건 경험에서 나오는 인사이트와 변동 가능한 범위를 커버하는 크고 빠른 손과 발입니다. 트렌드를 연구하는 일이 목표로 하는 것이 바로 그것이고요.

3 트렌드는 예측되는 것인가, 분석되는 것인가, 세팅되는 것인가? 그리고 그 이상적인 비율은?

이향은 교수

평소에 제가 굉장히 많이 받는 질문 중 하나입니다. 고정 패널인 전문가 세 분과 함께 이 이야기를 나눠보겠습니다.

송하엽 교수 선빵 트렌드

얼마 전 오사카에 '안도 다다오' 전시회를 보러 갔었는데 거기서 '죠죠아라키 히로히코 원화전 〈JOJO_모험의 파문〉'라는 전시를 함께 하고 있었습니다. 저는 그때까지 죠죠를 잘 몰랐는데 굉장히 유명한 만화, 애니메이션이더군요. 거기에 온 많은 사람들이 죠죠 전시만 관람하고 안도 다다오 전시는 보질 않더라고요. 죠죠 전시에는 대형 원화들이 있었는데, 나중에 작가의 영상을 보니까 그 작품들을 실제 사이즈로 그리기 위해 엄청난 노력을 했다고 합니다. 유럽 영화를 보며 배경이나 아이템을 가져와서 작업을 진행했다고요. 이런 사례를 보더라도 그렇고, 또 이향은 교수님 강의를 들으면서도 든 생각이, 결국은 누군가가 사전에 다양한 사례 분석과 레퍼런스를 통해 먼저 세팅을 하는 것이 트렌드를 만

드는 것 아닐까 싶습니다.

송하엽 교수 **진화 & 돌연변이**

좋은 시나 소설을 읽어보면 이런 작품들은 언어 조합이 다릅니다. 트렌드는 내가 경험해보지 못한 언어 조합을 만드는 것 같다는 생각이 들었습니다. 공학기술을 이용한 뉴미디어아트를 연구하는 방현우 교수를 만나서 얘기해보니까, 작업실에 본인의 작업물들을 불규칙하게 두면 바이어들이 작업실에 찾아와서 재밌는 걸 골라서 가져간다고 하더군요. 작품들을 익명으로 그냥 보여주는 거죠. 그러면 이들이 유명한 작품으로 우리에게 선보여지곤 합니다. 여러분이 잘 아는 모 자동차 CF에도 이런 과정을 통해 방 교수의 작품이 등장했거든요. 여기에는 세팅도 분석도 예측도 없고, 그냥 돌연변이 같아요. 익명성이라는 것이 많이 좌우합니다.

나건 교수 **천재, 보통, 바보, 똑똑**

천재라는 말을 문자 그대로가 아니라 스티브 잡스 같이 통찰력도 있고 그럴 만한 힘도 있는 인물을 지칭하는 데 쓴다면, 천재는 100% 세팅을 합니다. 자기가 원하는 미래를 그리고, 사람들을 따라오게 하고, 미리 투자해서 수익을 얻죠. 보통 사람들은 예측과 분석을 반, 반 정도 할 것 같은데, 여기서 말하는 보통 사람도 그냥 보통 사람이 아니고 이향은 교수님 같이 그 시스템이 있고 이것을 지속적으로 오래 했던 사람들에 한해서 가능합니다. 개인은 절대로 할

수 없거든요. 주어진 정보가 한정되어 있고, 한정된 정보를 가지고 미래를 예측한다는 것은 예측하지 않는 것과 마찬가지이니까요.

바보들은 예측만 합니다. 미래는 '이렇게 될 것이다'고 생각만 하는, 이런 게 진짜 바보인 거예요. 근데 똑똑한 사람, 여기서 말하는 똑똑한 사람은 굉장히 합리적인 사람이거든요, 이 사람들은 'Just F'입니다. F가 무엇을 의미할 것 같나요? 어떤 사람들은 욕을 떠올렸을 수도 있을 것 같은데…… (웃음) follow입니다. 트렌드는 한마디로 얘기하면 leading이냐 reading이냐, 내가 트렌드를 읽을 것이냐, 아니면 먼저 주도해나갈 것이냐 이 두 개의 문제입니다. 저희 같은 사람들은 앞서서 세팅을 해도 아무도 안 따라오면 완전히 망하는 거거든요. 그러니까 가장 합리적인 방향은 뜰 가능성이 있는 것들을 reading하는 거지요. 그게 가장 똑똑한 사람들이 할 수 있는 합리적인 행동이다. 이렇게 말씀드리고 싶습니다.

안지용 대표 **관찰-분석-예측**

제가 생각했을 때는 '비율'보다 '순서'입니다. 조금 전 강연에서 이향은 교수님도 이야기하셨죠. "처음에 발견하면 현상이고, 두 번 보면 우연이고, 세 번보면 패턴이다." 말씀처럼 계속 관찰하다 보면 뭔가 나오거든요. '이 현상이 왜 나타났을까?' 분석을 하다 보면 '아, 이런 것들이 이런 방향으로 흘러가지 않을까' 하는 예측이 가능하긴 해요. 하지만 대다수의 경우 나건 교수님이 말씀하신 것처럼 빗나가는 일이 많죠. 미래로 딱, 곧바로 가기가 어렵기 때문에 그래서 수많은 실패를 해요. 그런데 그런 실패를, 경험을 감수할 의지가 있는 사

람들이 있습니다. 그런 사람들을 우린 예술가라고 하죠. 예술가들은 많은 시도를 하는데, 무엇보다 그 사람들은 다른 사람들이 실패라고 보는 것을 실패라고 생각하지 않아요. 조금 전 송하엽 교수님께서 얘기한 방현우 교수님 사례처럼 자신의 아이디어를 뿌려놓는 거예요. 누군가는 그걸 좋아서 구매하잖아요. 제가 2011년도 광주디자인비엔날레에 작가로 초대받았었는데, 당시 건축가인 제가 작가로 참여하는 것에 대해 스스로 정체성의 혼돈을 겪었습니다. 저는 실패를 두려워하지 않고 도전하는 예술가들처럼 될 수 없었거든요. 제 예전 뉴욕 사무실이 예술가 구역에 있었어요. 그 빌딩 자체가 예술가들에게 지원해주는 시설이라 그때 많은 예술가분들을 만났는데 그분들을 보면 누가 싫어하든 좋아하든 별로 개의치 않아요. 그런 분들이 있고 그걸 보고 좋아하는 사람들도 있는 거죠. 여기엔 관찰, 분석, 예측과 같은 계산은 필요 없어요. 그래서 저도 트렌드는 '똑똑한 사람들이 현상들을 지켜보면서 빨리빨리 캐치를 하고 세팅하는 것'이라고 생각합니다.

이향은 교수 **닭이 먼저냐 달걀이 먼저냐?**

이 말은 우리가 인과관계의 딜레마를 이야기할 때 사용하곤 하는데, 여러분들은 뭐가 먼저라고 생각하세요?

나건 교수

이런 건 항상 질문을 던졌지 답을 생각해본 적이 없는데, 음…… 답을 하자면

저는 달걀이요.

송하엽 교수

저는 닭이요.

이향은 교수

왜 닭이라고 생각하세요?

송하엽 교수

새가 닭이 되었다고 생각해서요.

이향은 교수

저도 좀 찾아보니까, 과학적으로 닭이 먼저라고 증명이 된 연구결과가 있더라고요.

안지용 대표

그런 연구가 있었단 말이에요?

이향은 교수

영국의 셰필드Sheffield 대학교 재료공학과이 콜먼 프리먼Colin Freeman 교수팀이 연구를 통해 달걀 껍질을 만드는 단백질의 모체가 되는 것이 닭의 난소에 존재하기에 닭이 달걀을 만드는 것이 먼저라는 과학적 증명을 이끌어냈다고 하네요.

안지용 대표

저는 과학적으로는 알이 먼저라고 증명이 된 걸로 알고 있는데, 왜냐면 단순한 세포가 복잡한 세포로 변할 수 있는데 반대의 경우는 될 수 없기 때문이죠. 미국에서는 두 가지 과학을 가르칩니다. 진화론에서는 달걀이 먼저라고 얘기하고요. 창조론에서는 닭이 먼저다, 생명이 먼저 주어지고 그 다음에 이어지는 것이다. 이렇게 해석을 하기 때문입니다.

이향은 교수

그런데 그 시작이 우리가 알고 있는 달걀에서 부화된 닭이 아니라고 합니다. 제가 연구한 내용이 아니기 때문에 저 역시 찾아본 자료에 의존할 수밖에 없으니 이 논쟁은 이쯤에서 그만하고, 제가 준비한 영화 클립을 함께 보시죠.
〈악마는 프라다를 입는다〉의 유명한 장면입니다. 트렌드를 표현할 때 많이 참고하는 장면인데요, 메릴 스트립이 옷의 유래와 유통과정을 설명하고 있죠. 오스카 드 라 렌타라는 예술가 입지의 패션 디자이너가 세팅을 하고, 낙수효과로 인해 유통이 되는 과정을 이야기하고 있습니다. 그렇게 따지면 사실은 세팅이

라는 말이 어느 정도는 맞는 것 같기는 하지만, 제가 하고 싶은 말은, 이 과거의 이론 자체도 오늘날 상당 부분 바뀌고 있다는 겁니다. 온라인의 발달과 럭비공 같이 튀는 예측할 수 없는 돌발상황들 속에서 닭이 먼저냐 달걀이 먼저냐라는 인과관계의 딜레마에 빠질 수밖에 없기 때문이죠. 인기 드라마 〈스카이캐슬〉의 주인공 염정아 씨의 커트머리가 지금 선풍적인 인기를 끌고 있는데, 사실은 제가 먼저 이 헤어스타일을 했거든요. (웃음) 제가 먼저 했지만 저는 여배우만큼의 영향력이 없기 때문에 '사실 내가 먼저 잘랐는데' 하고 혼자 생각할 수밖에 없습니다. 바로 이겁니다. 하는 사람의 영향력에 따라 세팅일 수도, 분석일수도, 예측일 수도 있는 겁니다.

4 ▎약 10년 후 미래를 준비하는 제일 중요한 팁 한 가지

나건 교수 **생각의 유연함**Mental Flexibility

유발 하라리가 쓴《21세기를 위한 21가지 제언21Lessons for the 21st Century》이라는 책을 보면 19번째 장〈교육〉편에 'Mental Flexibility'라는 키워드가 등장합니다. 미래에는 모든 것들이 급변하기 때문에 어떤 것이든 내가 수용할 생각이, 할 수 있는 자세가 없으면 굉장히 힘들어진다는 내용인데요, 물론 이것 또한 받아들일 수 있어야 의미가 있겠죠. 급격하게 내달리는 우리 인생의 궤도에서 미래라는 것은 훨씬 더 급격한 좌회전, 우회전 뭐 여러 가지 상황이 벌어지기 때문에 그때 처해지는 상황들을 잘 받아들이려면 내가 생각을 유연하게 하지 않으면 안 됩니다. 그렇지 않으면 절대로 살아남을 수 없다고 생각해요. 예를 들어, 요즘 조직 내에서 영향력을 보면 20대가 과거의 50대라고 합니다. 새로 창업하는 회사들, 스타트업 기업들은 20, 30대가 사장인 경우가 많은데 그 밑에서 50, 60대가 일을 해야 되는 상황이 충분히 있을 수 있죠. 전 젊은 사장이 젊은 직원들만 뽑는 것은 바보짓이라고 생각합니다. 왜냐하면 오래 산 사람들의 축적된 실패와 경험을 젊은 사람들의 참신한 아이디어와 조화롭게 섞는게 정말 중요하기 때문이죠. 그런 의미에서 미래를 준비할 때 제일 중요한 것

이 Mental Flexibility라고 답을 했습니다.

이향은 교수

실제로 은퇴하신 분을 인턴으로 채용하고자 했던 안지용 대표님은 이 답변을 어떻게 들으셨나요?

안지용 대표

맞아요. 2012년 한국으로 돌아와 서울에 사무실을 오픈할 때 은퇴하시는 분들을 적극 채용해서 그분들의 경험들을 살려보려 했죠. 건축은 은퇴가 없는 직업이 아닌가 생각도 했었고요. 그런데 한국의 조직문화에선 은퇴를 할 때가 되면, 대개 전문적인 지식보다는 매니지먼트 스킬이 발달되어 있거나 회사와 업계에서 살아남기 위한 정무적 판단력이 건축 실무의 자리까지 점령해버리더군요. 그렇기 때문에 은퇴하신 분들이 실무 프로젝트를 진행하려면 자신들의 손발이 되어줄 누군가가 또 필요하더라고요. 지금 나건 교수님이 말씀하신 것들이 이루어지려면 지금의 40, 50, 60대 분들이 실무적인 역량을 계속 이어가는 것, 그리고 현실적인 재교육도 필요하다고 생각합니다.

나건 교수

살아남을 수 있는 나만의 무기를 갖지 않고 일반화되면, 미래는 없다고 생각

합니다. 자기만의 필살기를 확실히 가지고 은퇴를 해야 또 다른 기회가 생기겠죠. 기업이나 기관에 교육을 나가보면 처음 입사했을 때 실력이 제일 좋고 점점 실력이 떨어진다는 이야기들을 합니다. 그렇게 부장급이 되면, 또 이대로 있다가 나갈 것이냐 아니면 승진에 매진할 것이냐 기로에 서게 됩니다. 하지만 승진, 쉽지 않죠. 교수도 마찬가지로 임용 초기에 실력이 가장 좋고 갈수록 점점 낮아집니다. 그래서 저는 학생들에게 교수를 믿으면 안 된다고 얘기를 합니다. (웃음) 어쨌든 자기만의 스킬을 가지고 가지 않으면 안 되는데 우리나라 같은 경우 조직에 계신 분들은 그런 기회가 굉장히 많잖아요. 그럼 그 기회 속에서 자기를 발전시킬 수 있는 시스템을 만들어서 그렇게 하셔야 되는데 어느 시점이 딱 지나고 나면 사실 거의 포기 단계죠. 이 상태로 뻔히 보이는, 서서히 가라앉는 미래를 향해 가는데 지금이라도 그런 징후가 보일 때 급반전을 시키는 노력이 좀 필요하지 않을까 합니다.

이향은 교수 **프라이버시의 종말**The end of Privacy

2015년쯤 《사이언스》지에 실렸던 글의 제목입니다. 굉장히 유명한 칼럼인데요. 결국은 '프라이버시는 없어지는 세상이 올 것이다'라는 거죠. 사실 우리가 정보를 주면 줄수록 우리한테 엄청난 혜택으로 되돌아옵니다. 왜냐하면 저를 이해하면 할수록 저에게 맞춤화된 무언가를 제공해주려고 하기 때문이죠. 그런데 사람들은 여전히 '내 개인정보가 계속 재활용되는 거 아니야?'라고 촉각을 곤두세웁니다. 특히 생체정보까지 공유하게 되면 원격진료까지 가능해

질 수 있는 무한한 가능성이 있는데 정보활용의 폐쇄성 때문에 진행이 더뎌요. MIT 연구랩에서 미국의 한 쇼핑몰에 사용된 신용카드 데이터를 분석했더니 방문객들에 대한 정보의 대부분을 알 수 있었다고 합니다. 그 사람의 의, 식, 주 뿐만 아니라 소비패턴과 소득수준까지 다 나오는 거죠. 빅데이터 기술이 더욱 정교해지고 있는 상황 속에서 개인정보를 지키기 위해 고민하는 일은 곧 없어질 거라고 생각합니다. 대신 나의 정보를 제공하고 그에 상응하는 대가를 얻는 사회가 올 거고, 그 10년 후를 준비하기 위해서는 개인정보에 대한 마인드셋을 바꾸라는 팁을 드리고 싶습니다.

안지용 대표 가치관의 변화, 혹은 〈전격 Z 작전Knight rider〉○

2009년에 독일에서 자율주행 자동차 관련 법이 만들어졌죠. 우리나라는 아직 없는 걸로 알고 있습니다만, 마이크 샌델 교수의 《정의란 무엇인가Justice》의 상황이 이제 눈앞의 현실로 다가왔습니다. 인공지능을 탑재한 자율주행 자동차한테 사람을 우선시 하라는 법률이 가이드가 될 수 있을까요? 지금 횡단보도를 제대로 걷고 있는 사람이 있고, 법을 어기는 다수의 사람이 있습니다. 둘 중군가를 칠 수밖에 없는 상황에서 자동차는 누구를 선택해야 할까요? 법규를 지키고 있는 소수의 사람? 아니면 법규를 무시하는 다수의 사람? 법을 지키는 게 더 중요할까요, 더 많은 사람의 목숨을 살리는 게 더 중요할까요? 자동차한

○ 1982년부터 1986년까지 방영된 NBC의 TV시리즈. 인간과 농담을 하고 자체적인 상황판단이 가능한 인공지능 자동차 키트가 등장하여 세계적으로 큰 인기를 얻었다.

테 누구를 더 우선시하라고 가이드를 주실 건가요? 가이드를 주게 되면 인공지능은 그 가이드를 따를 겁니다. 상황 파악을 해서 법이 정한 대로, 사람보다 더 잘 따를 것입니다. 근데 이렇게 생각하고 설문조사를 해보니 국가별로 큰 편차가 있었다고 합니다. 재밌는 건 우리나라에선 사회적 지위와 상관없이 평등하다고 생각을 하는 반면 오히려 미국 같은 나라들은 사회적인 명망도에 준해 사람의 생명이 존중돼야 된다고 생각한다는 거예요. 설문조사 할 때는 가치관에 따라 답을 하겠지만 여러분이 당하는 입장이라고 생각해보세요. 자율주행차가 나를 향해 달려온다면? 걸어가는 한 사람을 위해 차 안에 있는 다수가 피해를 보아야 할까? 이런 문제들이 실제로 눈앞에 닥쳐서 그걸 결정해야 되는 순간들이 오는 거죠. 디자인하면서 고민하는 것 중 하나가 힘없는 소수에 대한 배려를 얼만큼, 어디까지 해야 하는지입니다.

지금은 은퇴하신 한 건축가 분이 말하길 장애인을 위한 램프는 건축 디자인의 난제 중 난제라고 하셨습니다. 미니멀하고 멋드러지게 디자인 된 건축물에도 어김없이 장애인 램프를 넣어야 되고, 점자블록을 넣어야 되는 상황을, 디자인을 해야 하는 요소로만 본다면 틀리지 않은 말일 수 있습니다. 하지만 이제는 이런 사회적 합의조건을 충족시키면서도 멋진 디자인이 개발되는 사례들이 점차 늘어나고 있습니다. 사회적 약자들에 대한 배려는 이제 옵션이 아니라 필수니까요. 이렇게 가치관들이 변하고 이를 반영한 법도 바뀝니다.

질문 자체가 중요한 팁/크게 바뀔 한 가지라고 하셔서 가치관이 가장 많이 변할 것 같다는 말씀을 드리려고 했는데, 설명이 장황했네요.

트렌드는 ○○이다

송하엽 교수 **촉매제**

트렌드란 게 결국은 벡터 같은 것들이잖아요. 아까 강연을 듣다가 든 생각이, 트렌드가 마치 문학작품 같은 거예요. 손에 잡히지는 않는데, 뭔가 이어주는 촉매제 같다고나 할까? 메이커로의 욕망, 소비하고 싶은 욕망, 자연인으로 돌아가고픈 욕망. 자연인들은 트렌드가 없잖아요. 그러니까 트렌드란 현대사회에서 만들어지는 규정할 수 없는 불확정적인 것들을 이어주는 촉매제가 아닐까 생각합니다.

안지용 대표 **알고 있던 것을 남에게 듣는 것**

이향은 교수님이 공동집필하는 《트렌드코리아》가 출판이 되고 난 후 어느 날 판매처 홈페이지에서 이런 댓글을 봤습니다. 자신은 트렌드와 상관없이 상당히 개성 있는 삶을 추구하고 있다고 생각했는데, 책을 읽어보니 내가 사는 모습이 완전 트렌디한 것이었다는 겁니다. 내 소신껏 살고 있다고 착각했을 뿐 사실은 정말 세상 사람들처럼 살고 있었던 거죠. 나만의 삶이 목적이었는데

이것이 트렌드라니, 그걸 아는 순간 엄청난 배신감이 들었겠죠. 또, 얼마전 영화 〈보헤미안 랩소디Bohemian Rhapsody〉가 큰 인기를 얻으면서 오랫동안 조용하게 퀸을 좋아했던 사람들은 그 엄청난 인기를 좀 싫어한다고 하더라고요. 내가 혼자 좋아했던 것들이 트렌드가 되고 유행이 된다는 것이 싫은 거예요. 하지만, 나만 알고 있다고 생각했던 것들이 다른 사람의 입에서 나오는 순간, 이미 그것은 패턴이 된 것이고, 트렌드가 된 것입니다.

나건 교수 **밥**

밥 이외에도 표현하고 싶은 것들이 많았는데, 글자 수를 맞추다 보니 '밥'이라고 답을 했네요. 밥이라는 것은 곧 돈이라는 뜻인데, 여기서 트렌드란 남들보다 앞서가는 거를 얘기하고요. 남보다 조금 앞서가는 사람들이 성공할 가능성이 있기 때문에 트렌드는 우리가 밥을 먹을 수 있게 해준다는 뜻입니다. 사실은 제가 디자인계로 와서 제일 좋은 것이 항상 현재에서 미래에 대한 얘기를 하고 그런 생각을 하는 사람들을 만난다는 겁니다. 역사는 계속 과거를 돌아보고 거기에서 답을 찾잖아요. 그걸 어떻게 찾아서 어떻게 해석하느냐에 따라 시대적인 조명을 다시 받는 것인데, 디자인은 아무도 가지 않았던 미래에 대한 것을 상상하고 미래에 대한 뭔가를 이렇게 얘기하죠. 하지만 너무 멀리 가면 밥도 안 되고, 돈도 안 되고, 쪽박을 차게 되니 적절하게 조절해야 합니다.

트렌드를 공부할 때 말콤 글래드웰이 쓴《티핑 포인트Tipping Point》라는 책이 정말 큰 도움이 되고요. 또 하나 추천 드리는 게 '메가 트렌드Mega Trend'라는 단어를 만들었던 존 나이스빗의《마인드 셋Mind Set》라는 책이 있습니다. 이 책을 보

면 미래를 보는 관점에 관한 이야기를 하는데, '많은 것들이 변하는 거 같지만 사실은 상당한 것은 변하지 않고 있다'고 해요. 결론은 뭐냐면 변하는 HOW라는 이슈가 있고 변하지 않는 본질 WHAT이 있다는 것입니다. 강연 내용도 욕망에 관한 것이었는데, 사람의 욕망은 불변의 요소입니다. 그런데 사이사이에 HOW가 변하기 때문에 소비 등의 행동이 달라지는 거거든요. 미래를 보면서 변하지 않는 WHAT이 무엇이고, 변하는 HOW가 무엇인지를 봐야 되는데 대부분의 사람들은 WHAT보다는 HOW에 관심이 있어서 HOW를 쫓아가다 보면 결국 본질인 WHAT을 잃어버린다는 이야기예요.

미국에서 퍼레이드 같은 거 하면 맨 앞에 밴드가 나오잖아요? 밴드에서 선두는 자신이 밴드의 일부라고 느낄 정도로만 앞서서 걸어가지 너무 멀어져서 일부임을 인식하지 못하게 하지 말라고 하는데 트렌드와 관련해서 굉장히 생각을 많이 하게 해주는 표현입니다. 이향은 교수님도 강연에서 인용한 댄 셰퍼Dan Saffer의 《마이크로인터랙션Microinteractions》은 UX를 공부할 때 참고하기 정말 좋은 책 중에 하나입니다. "세 번 발견되면 그것은 패턴이다", 이 말이 압권인데, 결국 자료를 모으면 보이지 않는 패턴을 발견할 수 있게 됩니다. 그 패턴을 볼 수 있는 능력을 통찰력이라고 하죠. 문제는 이 넓은 세상을 얼마나 잘 보느냐에 따라 달라지기 때문에 될 수 있으면 여러분도 많은 세상을 보시고 또 물리적으로 혼자 할 수 없으니까 나랑 다른 세상의 많은 것을 본 사람하고 친하게 지내면서 자기 세상을 넓히시는 것이 미래를 살아가는 데 큰 도움이 될 거라고 생각합니다. 그래서 미래는 밥이고, 돈이라고 답하겠습니다.

태양은 눈이 너무 부셔서 직접 쳐다볼 수가 없어요. 우리는 그림자의 위치나 형태를 보고 태양의 위치를 인지할 수 있죠. 무수한 현상들이 반복되고 확산되다 보면 나중에 패턴이 되고, 그림자처럼 상이 맺혀 나타날 때가 되어야 우리는 이것을 인지하고 알 수 있게 됩니다. 빛이 있으면 그림자는 반드시 있습니다. 우리의 삶이 빛이죠. 그래서 전 트렌드는 그림자라고 답을 해보았습니다.

●

우리는 지금 이제껏 상대해왔던 고객과 전혀 다른 고객들과 마주하고 있다. 트렌드가 트렌드인 세상, 우리는 사회, 경제, 문화, 정치를 통틀어 변화하는 지점들을 파악하기 위해 끊임없이 트래킹을 하며 분주하게 살고 있다. 그러나 변화하는 트렌드를 빠짐없이 모니터링하는 것보다 중요한 것은 그 트렌드를 기획에, 마케팅에, 나아가 경영에 어떻게 적용할 것인지이다.

감성의 시대를 이끈 '디자인 경영Design Management'은 조직관리를 비롯한 경영 전반의 주요한 의사결정에 있어 디자인이 가장 우선시되는 새로운 경영기법을 말한다. 이는 많은 기업들에 경영의 차별화를 가져왔다. 이향은 교수가 제시한 트렌드 매니지먼트Trend Management는 디자인 경영의 바통을 이어받을 만한 중요한 개념이자 새로운 경영기법이다. 빠른 속도로 다변화하는 시장환경 속에서 예측 경영이 필요한 기업과, 트렌드 또는 경영에 관심이 있는 사람들에게 소비 심리를 반영한 트렌드를 진맥하는 방법을 알려주고, 단편적인 트렌드들이 업무에 활용됨으로써 기업의 주요한 의사결정의 도구로 위치할 수 있도록 트렌드의 활용처와 가치를 탐색하는 일, 즉 트렌드를 마케팅과 경영에 실질적으로 적용할 수 있는 체계를 정립함으로써 트렌드 매니지먼트는 완성될 것이다. 트렌드를 연구하고 분석하고 예측하고, 읽어낸 키워드를 미리 디자인 현장에 적용시키는 일, 지난 12년간 키워드로 떠다니는 트렌드를 공간에, 상품에, 마케팅에 접목하고 사람들의 니즈를 이끌고자 노력하는 실무형 트렌드분석가로서 '트렌드 매니지먼트'라는 자신만의 영역을 조심스레 만들어가고 있는 이향은 교수는

그 시작을 새로운 키워드, 새로운 트렌드가 생겨나게 된 배경이나 현장에 접목한 사례보다는 트렌드의 원론적인 정의부터 확산 과정, 현재 인식되고 있는 상태와 읽어내는 방법에 대한 기본적인 프로세스를 짚었다. 이미 온라인상에 너무도 많은 신조어들, 그리고 수많은 미디어에서 인용하는 트렌드 키워드를 하나 더 접하는 것보다 트렌드를 보는 눈, 그 가치를 되새기고자 하는 의도였을 것이며 늘 미래를 살고 있는 트렌드 분석가의 속 깊은 배려였을 것이다.

트렌드는 연구하면 할수록 겸손해진다. 유위전변有爲轉變이라는 불교 용어가 말하듯 세상일은 인연으로 얽혀 있기 때문에 절대 제자리에 있지 않고 항상 변한다. 아무리 과거를 분석하고 현재를 대입해 미래를 읽어낸다 하여도 그것은 어디까지나 가정일 뿐이다. 하지만 그래서 짜릿하고 매력적인 것이기도 하다.

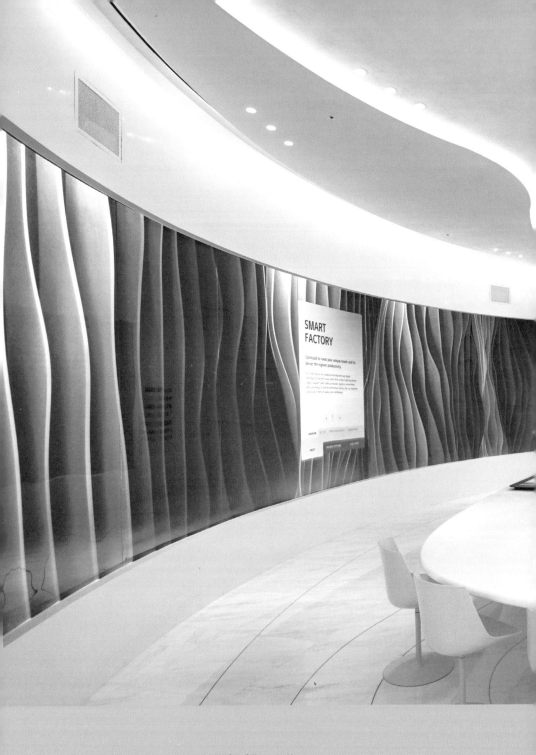

LG CNS TOUCH INFO LOUNGE, 2020 (자료제공 LG CNS)

디자인 매니페스토 — 6

조홍래 디지털 컨버전스

2019년 3월 27일

논현동 플랫폼 엘

게스트 스피커: 조홍래

Speaker

조홍래

바이널아이, 빔인터랙티브 대표

아티스트의 개척정신과 사업가의 유연함으로
디자인 비즈니스를 선도하는 패러다임 시프터

1세대 디자인 전문 에이전시 바이널의 창립자이자 현 바이널아이 CEO(2000년 Vinyl로 설립된 후 2007년 바이널아이[I], 바이널엑스[X], 바이널씨[C]로 분리되었으며, 그는 바이널아이의 대표를 맡고 있다). 단 4명으로 시작한 회사를 7년 만에 160명 규모의 기업으로 성장시키며 디자인 분야에서 범접하기 힘든 신화를 창조했다. 이미 20년 전 '디지털'을 다루며 앞서가는 디자이너의 반열에 이름을 올린 그는 '혁신', '성공', '선도' 같은 화려한 수식어를 제쳐두고 자신을 '디지털 컨버전스 디자이너'라 소개한다. 소위 멀티 페르소나의 삶을 완벽하게 살고 있는 그는 미디어 아티스트 Paul. 씨로 활동하고 있기도 하다.

현대 모터스튜디오, 네이버 연수원 미디어 등으로 세계 3대 디자인 어워드를 모두 석권하였고, 국내 4개 장관상과 코리아 디자인 어워드 대상을 2회 연속 수상하는 등 20여 년간 디지털지다인 분야의 에반젤리스트 역할을 하고 있다.

대한민국은 세계 최초로 5G 상용화를 이루게 됐습니다. 5G 시대에 VR, AR의 리얼리티 속도는 우리가 상상하는 이상일 것이고, 개인의 체력, 건강 관리와 같은 영역뿐만 아니라 상업 환경에서도 본격적인 디지털 시대가 도래할

걸로 보입니다. 콘텐츠를 소비하는 방식 또한 변화하고 있는데, 온라인에서 구독을 통해 콘텐츠를 접하는 방식이 이미 50% 이상을 점유하고 있습니다.

Amorepacific Design Center Media table Installation, 2018

Starfield GOYANG Media Installation, 2017

Hyundai Motorstudio Goyang UXUI Installation Part.2, 2017

크리에이터들의 감각적이고 천재적인 미래예측, C-Delphi가 이루어지는 디자인 매니페스토 포럼에 혁신과 첨단을 걷고 있는 디자이너를 등장시키고 싶었다. 지난 30년 사이 디자인 패러다임의 변화를 몸소 느끼고 변화의 소용돌이의 한가운데서 IT와 디지털 기술로의 이전에 큰 힘을 보탠 장본인인 조홍래 디자이너는 가장 미래지향적인 크리에이터 중 한 명이다. 디자이너로서 미래를 개척해온 그의 이야기를 듣고 싶었고, 함께 생각을 나누며 토론하고 싶었다. 기술이 창작을 이끌기도 하는 기술 중심의 시대에 인터랙션의 본질과 가치에 대한 심도 있는 연구로 '디지털 컨버전스'라는 미래를 우리에게 보여주는 크리에이터 조홍래, 그의 이름과 그가 걸어온 길만으로도 눈과 귀가 호강할 인사이트 강연을 기대하기에 충분했다. 진부한 질문일지 모르나, 여전히 가장 중요한 '아트와 디자인의 관계'에 대해 뻔하지 않은 토론을 하고 싶어 다음과 같은 사전질문을 준비했다.

NAVER CONNECT ONE Branded Space Media Installation, 2014

MISSHA Flagship Store, 2018

1

아트와 디자인에 대해 뻔하지 않은 답변을 기대하는 진부한 질문들

1-1. 아트와 디자인의 경계선에 있는 것은 무엇일까?

1-2. 아트와 디자인을 구분하는 가장 중요한 키는 무엇일까?

1-3. 아트와 디자인 사이에 존재하는 것은?

1-4. 아트와 디자인의 관계를 은유적으로 표현해달라.

2

공유하고 싶은 미디어아트

이 질문은 각자가 미디어아트의 정의를 하는 것에서부터 시작한다. 의미상으로는 19세기 이후 등장한 테크놀로지를 활용하는 모든 예술이 미디어아트의 범주에 포함되겠지만, 실제 미디어아트라는 명칭은 1990년대에 만들어졌다. 관객과의 소통, 상호작용이 있는 기술을 활용한 아트라는 일반적인 정의 외에 조홍래 디자이너는 어떠한 작품을 우리에게 소개할지, 그리고 패널들은 또 어떠한 작품들을 미디어아트라고 생각할지, 시대에 따라 변하는 미디어아트에 대한 재정의를 하고 싶어 물었다.

3

근미래 디지털 컨버전스가 주도할 가장 강력한 영역, 또는 분야는?

디지털을 빼놓고 얘기하기 어려워지는 영역들이 속속 등장하고 있는 가운데, 어떤 영역에서의 디지털 융합이 가장 파워풀하게 펼쳐지고 영향력이 있을지 각 패널들의 전문 영역에서 디지털 컨버전스를 바라보는 시각이 궁금했다.

4

디지털 컨버전스의 발전으로 가장 우려되는 상황은?

기술과 미래에 대한 이야기를 하다 보면 으레 유토피아 VS 디스토피아 이야기가 나오게 마련이다. AI 기술에 대한 오해가 조장하는 필요 이상의 공포까지는 아니더라도, 우리의 상상을 초월하는 발전 속도로 이미 위협적인 파괴력을 갖게 된 디지털이 타분야와 융합을 한다면 어떤 일이 벌어질까, 혹여 우리가 원치 않는 방향으로 가게 될 소지는 없을까? 그 미래를 함께 그려봄으로써 올바른 방향성을 정립할 필요가 있다고 생각했다.

5

나에게 디지털이란?

1세대 디지털 디자인 전문 에이전시를 만들어 업계에 성공스토리를 남긴 조홍래 디자이너에게 디지털이란 무엇일까? 그리고 건축과 디자인경영, 트렌드 등 각 영역에서 전문가로 활동하고 있는 패널들 각자에게 디지털이란 무엇이고 또 어떤 의미를 가지는지, 핵심 키워드를 뽑아달라고 부탁했다.

SMTOWN@coexartium Interactive Media Installation, 2015

이향은 교수

아트와 디자인을 넘나들며 활동하고 계신 조홍래 대표님의 인사이트 강연을 들었으니 이제 본격적인 토론으로 들어가보겠습니다. 첫 번째 질문은 아트와 디자인에 대한 가장 기초적이면서도 핵심적인 질문 4종 세트로 구성해보았습니다.

아트와 디자인의 경계선에 있는 것, 둘을 구분하는 가장 중요한 키, 그 사이에 존재하는 것은 무엇인가, 그리고 아트와 디자인의 관계를 은유적으로 표현해달라

조흥래 대표 **관점과 목적, 오리지널리티, 고객과의 관계, 동전의 양면**

"아트와 디자인의 경계에는 관점과 목적이 있다."

제가 보통은 이런 강연 자리에서 제 개인 아트웍을 보여주지는 않습니다. 오늘은 제가 흘러왔던 길을 보여드리고 싶어서 준비했습니다. 강연에서 보여드린 아버지와 관련된 아트웍은 그 자체로서 제게 표현의 장이었습니다. 어떤 강요가 있었던 것도 아니었고, 이걸로 인해 돈을 벌고 싶었던 것도 아니죠. 심지어 저의 작품을 구매하고자 하는 분의 의사를 거절할 정도로 저는 작품에 대한 애착이 있었습니다. 그 아트웍들은 그냥 순수한 동기로 시작되었고, 포커스는 저한테 있습니다.

반면 디자인은 고객이 원하는 것을 주고 재원을 받는데, 그러면 제가 아무리 이 디자인을 잘해도 그것이 고객한테 전달되는 데 마케팅적인 충족이든, 상품 계획이든 여러 가지 고객의 요구가 반영된 결과물을 만들어야 하는 어려움이 있습니다. 재밌는 이야길 하나 해드리죠. 회사가 크게 성장한 시기가 있었습니다. 그때 프로젝트를 함께했던 클라이언트의 한 담당자가 저를 온전히 믿어주

었습니다. 까다로운 요구 조건이 많았던 다른 프로젝트들에 반해, 오히려 저를 100% 믿어준다는 것이 엄청난 긴장감을 만들더군요. 믿어주는 이상으로 잘 하기 위해 매일 고민을 했습니다. 그 지점에서 아트도 많이 녹이게 됐었고, 즐겁게 일하니까 결과물도 재밌게 나오더라고요.

"아트와 디자인을 구분하는 키는 오리지널리티고,
그 사이에는 고객과의 관계가 있습니다."

고객이 그것을 아트로 보느냐, 디자인으로 보느냐에 따라 달라진다고 생각합니다. 회사에 소속되어 디자인 작업을 하는 많은 분들이 계십니다. 그분들이 작업한 디자인들은 회사의 이름이나 브랜드의 이름으로 나가게 되죠. 그런데 필립 스탁이나 알레산드로 멘디니 같은 분들의 디자인 제품은 디자이너라면 자기 책상에 하나씩 올려 놔야 될 거 같은 '작품'처럼 여겨지곤 하죠. 기존의 디자인에서 볼 수 없었던 아트 피스로서의 가능성을 확인할 수 있는 대목입니다. 이러한 것을 보며 디자인도 아트로 승화시킬 수 있겠다고 생각했습니다. 제가 대학교에서 제품디자인 수업을 하고 있는데, 요즘처럼 아트와 디자인의 경계가 모호해지는 상황에서는 conventional한 디자인 말고 convergence한 방향으로 수업을 이끌어가려 합니다. 무엇이 아트이고 무엇이 디자인인지 내가 규정하는 것보다 디자인한 사람의 이름이 그 디자인을 대표할 수 있느냐가 중요한 시대가 되었다고 생각합니다.

"그래서, 아트와 디자인의 관계는
동전의 양면과 같다고 생각합니다."

나건 교수 **베를린 장벽, 가격, 축구선수**

"아트와 디자인의 경계에는 베를린 장벽이 있다."

베를린 장벽은 이미 없어졌죠. 그래서 이 표현을 썼습니다. 독일을 현실적으로, 이념적으로 나누던 그 장벽은 1961년에 만들어서 1989년에 없어졌습니다. 저 자신은 아트와 디자인의 확고한 경계를 가진 세대이지만, 이제는 두 개가 경계 없이 동일선상에 있다고 생각합니다.

"아트와 디자인을 구분 짓는 키는 가격이다,
디자인은 싸고, 아트는 비싸다."

지금의 시점에서 전체적으로 본다면 디자인이 더 비쌀 수 있지만, 하나하나 개별적으로 보면 여전히 예술작품에 비해 싸다는 인식을 지울 수 없습니다. 오늘 수공예품 온라인 판매 사이트에서 본 가장 비싼 제품의 가격이 120만 원이었습니다. 아트로 넘어가면 그것보다 훨씬 비싼 값에 팔릴 텐데 말이죠. 최근에 나온 TV를 예로 들면, 적정가가 8000만 원 정도인데, CEO가 그 제품의 가격대를 4000만 원 대로 결정했다고 합니다. 개발팀 입장에서는 마진 없이 팔라는 요구로 생각할 정도의 가격인 거죠. 디자인은 시장의 수요에 부합해야 하기 때문에 8000만 원의 가격이 산출되어도 4000만 원에 팔 수밖에 없어요. 그래

서 두 개의 가장 큰 차이는 가격이라고 생각합니다.

"아트와 디자인의 사이에 존재하는 것은 골이고, 둘의 관계는 축구선수다"

옛날 축구는 공격과 수비진으로 나눠서 정해진 임무만 수행했습니다. 하지만 요즘은 올라운드 플레이어를 필요로 하죠. 디자이너도 마찬가지로 아트와 디자인을 자유롭게 넘나들 수 있어야 된다고 생각합니다. 축구에서 승부를 가르기 위해서는 선수가 골을 넣어야 하는 것처럼 아트와 디자인 사이에서 골이라는 것을 넣지 못하면 아무것도 되지 않는다는 의미에서 적었습니다.

이향은 교수

사실 지금 가격이라고 말씀하신 건 논란의 여지가 많은 것 중 하나입니다. 아트는 Only one, 즉 하나밖에 없기 때문에 희소성의 가치로 값이 올라가는 것인데, 디자인은 태생적으로 대량생산을 목표로 하고 복제도 가능하다는 점에서 가격이 낮게 책정되고 있었죠. 그런데 디지털 시대로 넘어오면서 아트도 복제가 가능해져 그 경계가 무너지고 있습니다. 이 점에 대해서는 어떻게 생각하시나요?

나건 교수

디자이너는 아티스트가 되고 싶어하고, 아티스트는 디자이너가 되고 싶어하

272

는 게 요즘 트렌드인 것 같아요. 디자이너들은 작가처럼 자기 이름을 갖고 싶어합니다. 회사에 소속되어 일하다 보면 자신의 작업을 자신의 것이라고 말할 수 없기 때문이죠. 아티스트들 역시 자신의 작품을 더 많은 사람들이 알아주는 것, 즉 대중성을 원하기 때문에 두 그룹이 서로 열망하며 넘나드는 상황이 온 겁니다. 그리고 오늘 조홍래 대표 강연처럼 디지털 컨버전스가 이런 상황을 더욱 촉진하는 촉매제가 될 수 있다고 생각합니다.

안지용 대표

"아트와 디자인의 경계선에는 재화, 즉 돈이 있다."

돈이라는 것을 어떻게 해석하고 활용하는가, 이 부분이 경계를 설명할 수 있습니다. 우선 돈을 이용해서 크리에이티브를 만드는 것이 아트라고 생각을 합니다. 물론 아트의 결과물로 인해 돈을 벌 수도 있지만, 그것은 조홍래 대표님의 이야기처럼 작가가 스스로의 생각의 구현에 초점을 맞춘 것이 우선이고, 그렇게 탄생한 작품을 통해 재화를 만드는 것은 아트의 창작 행위 그 다음의 목표인 것 같습니다. 그런데 거꾸로 디자인은 크리에이티브를 이용해 돈을 버는 것입니다. 그 재화를 만드는 것이 클라이언트가 되든, 디자이너 스스로가 되든 말이지요. 그래서 돈의 쓰임새, 즉 관계와 목적성에 따라 아트와 디자인을 구분할 수 있습니다.

쉽게 말해 돈을 벌기 위한 것이냐, 크리에이티비티Creativity를 만들기 위한 것이냐 하는 목적에 따라서 정의가 달라진다고 생각합니다. 디자인 프로젝트들의

경우 클라이언트는 수익과 자아실현을 목표로 하는 경우가 많고, 디자이너는 그에 부응하는 서비스를 재화를 받고 제공합니다. 돈을 목적으로 하는 디자이너는 호랑이 같은 존재라고 생각할 수 있죠. 이름 대신 가죽을 남기니까요. 하지만 오늘날엔 새로운 영역에 도전하는 디자인 프로젝트도 많이 있습니다. 세상에 없던 새로운 가치를 만드는 것…… 이것에 도전하는 디자이너들은 아트의 영역으로 접근하고 있다고 생각합니다.

송하엽 교수 정체성의 고민, 아임 유어 파더

"I'm your father." 영화에서 다스베이더가 한 말인데, 아트가 디자인의 아버지라는 의미로 은유한 것입니다. 예전에 라파엘로가 〈아테네 학당〉이라는 프레스코화를 그렸어요. 프레스코화니 움직이지 못하고 그곳에 가야만 볼 수 있었죠. 그런데 이 그림이 캔버스로 옮겨 그려지면서 팔리기 시작했습니다. 이런 예를 보면 결국 디자인의 원류는 아트이지 않을까 하는 생각이 끊임없이 듭니다. 예전에는 움직이지 못하는 것들이 이제는 캔버스로 옮겨져 상품으로 판매가 되고 있는 것이지요.

건축학부 교수인 저는 요즘 수업할 때 구글 검색을 많이 사용하는데, 구글은 국내 검색엔진과 달리 스펠링이 틀리게 대충 타이핑해도 정확한 단어를 검색해줘요. 또 단어와 관련된 중요 문건 순서대로 검색 결과를 알려주죠. 검색과 필터링 결과 제시 등 전체적으로 접근하는 방식이 저희와 굉장히 다른 시각을 담고 있습니다. 이처럼 모든 것은 관점에 따라서 달라질 수 있고, 이러한 관점에서 아트와 디자인을 구분하는 키는 '손맛'이라고 생각합니다. 작품은 손맛

이 있죠. 조홍래 대표님도 좀 전 강연에서 6개월 동안 한 작업을 하셨다고 말씀하셨습니다. 저도 조각과 건축을 하다 보면, 조각은 칼과 같은 도구를 쓰는 물리적 작업이다 보니 추상적인 생각만으로 만들 수 없고 더 잘 표현하기 위한 손맛이 들어가는데, 건축은 디지털로 작업하다 보니 손맛이 덜해지더라고요. 손맛이 있는 것은 아트, 손맛이 덜한 것이 디자인이라고 할 수 있겠죠.

"아트와 디자인 사이에는 정체성의 고민이 있다
(이것은 치킨인가, 갈비인가? [웃음])."

저의 요즘 고민은 인프라와 아키텍처를 어떻게 합칠까 하는 것입니다. 저 유명한 피렌체의 베키오 다리는 그 자체로 다리이면서 상점이죠. 이집트의 피라미드도 알고 보면 랜드마크이면서 나일 강과 뚝방 등으로 연결된 기능적 영역도 갖고 있습니다. 이처럼 하나의 건축물이 다양한 의미를 지니는 크로스오버 작업을 하고 싶습니다. 그래서 요즘 제가 고민하는 것은 건축architecture과 인프라스트럭쳐infrastructure를 인프라텍쳐infrature로 합치기 위해서는 어떻게 해야 하는가입니다. 인프라는 낮다, 아키는 높다는 뜻이 있고, 텍쳐는 기술, 스트럭쳐는 구조라는 뜻인데 이것들을 크로스오버 시키면 아트와 디자인 사이의 무언가가 나오지 않을까요?

공유하고 싶은 미디어아트

나건 교수 **강다니엘 사진 (웃음)**

요즘 제 와이프가 완전히 빠져 있는 강다니엘을 보며 저 친구가 내 아내에게 행복을 주는구나 하고 생각하니 강다니엘의 사진이나 영상이 가장 좋은 미디어아트가 아닐까 생각이 들더군요. (웃음) 전 미디어아트도 작가나 고객 등 모든 이해관계자들stakeholder에게 행복을 줄 수 있어야 한다고 생각해요. 아내에게 제가 줄 수 없는 행복을 강다니엘과 관련된 미디어아트들이 줄 수 있기 때문에 최고의 미디어아트라고 생각해서 오늘 이 자리에서 공유하고 싶었습니다.

조홍래 대표 **모션 스컬프처**Motion sculpture

지금 보신 현대자동차의 모션 스컬프처 영상은 미디어아트를 대변하는 영상으로 보여드린 건 아니고 강연에서 설명했던 걸 따로 보여드린 겁니다. 원래 영상을 본 이후 준비한 멘트는 "더 이상 설명이 필요없지 않습니까?"였습니다. 이 모션 스컬프처는 사실 '여기에 왜 이것이 있지'라는 의문에서 시작하는데, 현대차의 브랜드 가치를 아트로 느끼고 승화시킬 수 있다는 접근이었습니다.

실제로 이 영상을 본 여러분이 그렇게 느끼실지 모르겠지만, 그러길 바라며 여러분과 공유하고 싶어 가지고 왔습니다.

안지용 대표 포켓몬Go

포켓몬Go를 미디어아트로 꼽은 첫 번째 이유는, 만화라는 미디어가 어른들도 공유할 수 있는 하나의 예술 장르라고 생각했기 때문입니다. 그래서 포켓몬Go가 다양한 기술의 집약으로 AR 증강현실, GPS, 스토리와 콘텐츠 등 여러 가지 기술에 메시지를 담아서 사람들에게 전달될 수 있었다고 생각합니다. 물론 말씀하신 것처럼 아트는 보지 않아도 느낄 수 있는 아우라가 있지만, 또 어떤 아티스트는 상당히 구체적인 메시지를 전달하고자 하는 경우도 있죠. 포켓몬Go를 단순한 하나의 상품으로 치부할 수도 있겠지만, 한편으로는 사람들에게 메시지를 전달하는 역할을 잘 수행했을 뿐 아니라 참여할 수 있게 했다는 점에서 미디어아트로 넘어가는 성공적인 시도였다고 봅니다.

송하엽 교수 백남준의 〈굿모닝 미스터 오웰〉

미디어라는 것은 결국 커뮤니케이션 툴이라고 할 수 있죠. 저는 처음 〈굿모닝 미스터 오웰〉을 보고 굉장한 충격을 받았습니다. 1932년생인 백남준 선생님은 독일 등에서 미술을 공부하다가, 일본에서 전자공학과 물리학을 배우셨습니다. 이후 미국으로 가 로봇과 기계 작업을 하다가 84년에 역사적인 작품인 〈굿모닝 미스터 오웰〉을 발표했는데, 파격 그 자체였죠. 유명한 밴드들이

각자 다른 나라에서 위성으로 연결하여 동시에 공연을 하는 이 시도는 지금의 미디어아트에 실로 큰 영향을 주었다고 생각합니다.

이향은 교수

부연설명을 드리자면 그 작품은 백남준 선생님이 조지 오웰의 소설을 읽고 재해석해서 만든 미디어아트인데, TV를 빅 브라더Big brother, 즉 감시의 매체로 본 소설의 내용에 반대하며 오히려 TV가 사람들이 참여할 수 있는 참여 예술의 매개체가 될 것이라는 내용을 그렇게 표현한 것이었다고 하죠. 정말 시대를 앞서간 위대한 예술가임에 틀림없습니다.

3 | 근미래 디지털 컨버전스가 주도할 가장 강력한 영역, 또는 분야는?

송하엽 교수

잠깐만요, 우리가 디지털 컨버전스Digital Convergence라고 얘기하는데, 저는 먼저 융합의 의미로 convergence라는 말을 쓰는 게 맞는 표현인지 질문하고 싶습니다. 프랑스 리옹에 가보면 그쪽에서는 융합을 confluence라고 이야기합니다. confluence 뮤지엄, 오페라 홀, 건축학교도 있습니다. 뤼미에르 형제가 리옹 출신인데 거기서 모션픽쳐를 처음 만들었다고 하죠. 영화가 종합예술의 상징적인 장르이다 보니 융합을 대표한다는 의미로 이해가 되는데, 나건 교수님에게 융합의 영어 표현을 뭐라고 쓰는 게 맞는지 여쭤보고 싶었습니다.

나건 교수

지금 우리나라에서 제일 애매한 단어가 '융합'이에요. 영어로 번역하면 fusion으로 나오는데 fusion은 같은 장르 안에서 섞이는 것을 뜻하고, 서로 다른 학문의 분야가 섞이는 것은 consilience통섭, 統攝이라고 하죠. convergence라는 단어는 같은 플랫폼을 공유하면서 이루어지는 것을 말합니다.

279

그러니 Digital Convergence라는 것은 digital이라는 기술을 공유하면서 영상, 음악 등의 여러 분야가 합해지는 것을 뜻하겠죠.

이향은 교수

아주 바람직한 토론이 되고 있네요. 전문가분들이 평소 궁금하던 것들을 서로에게 물어보고 대화하며 실마리를 찾아가는 것, 이것이 진정 크리에이티브한 토론이 아닐까요? 자, 그럼 세 번째 질문으로 넘어가, 보내주신 답들을 살펴보겠습니다.

송하엽 교수 **옵션질**

자동차의 옵션과 관련된 이야긴데요, 기억하실지 모르겠지만 예전에는 에어컨도 옵션이었습니다. 지금은 컴퓨터 툴을 이용해서 나만의 자동차를 만들어볼 수도 있고, 옵션으로 자동차의 성능을 업그레이드할 수도 있죠. 디지털화되었기 때문에 가능한 것들입니다. 돈을 더 쓴다면 어떻게 어디까지 할 수 있을까 하는 것들을 손쉽게 보고 경험하게 해주니 디지털 컨버전스는 옵션질을 돕는 좋은 수단이 될 것 같습니다. 다시 말해 미리 보여주는 것에 최적화라는 말입니다.

우리가 사는 집

디지털 기술이 생활에 빨리 들어오면 올수록, 우리가 거주하는 집을 배경으로 많은 변화가 일어날 것이라 생각합니다. 예전에는 직장이 생활의 변화를 체험하는 현장이었는데, 최근에는 직장 내 환경과 분위기가 바뀌어서, 이미 직장은 빨리 일을 마치고 이탈하는 곳이 되어가고 있습니다. 그래서 결국 집에서 디지털 컨버전스가 활용되고 적용되고 테스트되며 많은 변화를 이끌 것 같습니다.

가상현실을 통한 상환경 변화

집이라는 영역에 많은 변화가 있을 것이라는 나건 교수님 말씀에 동의합니다. 그런데 집과는 또 다른 부분이 있습니다. 집은 개인이 투자할 수 있는 공간이라고 한다면, 기업이 투자할 수 있는 공간에서도 디지털 컨버전스에 의한 변화가 일어날 것입니다. 영화 〈마이너리티 리포트〉를 보면 톰 크루즈가 거리를 지나는데, 톰 크루즈 한 사람뿐 아니라 지나는 사람들 각각을 식별해서 광고판에 그에 맞춘 광고를 방영해주는 장면이 나옵니다. 이처럼 집을 벗어난 공간에서 디지털 기술과 광고 미디어와의 접점이 빠른 속도로 발전할 것이라 생각합니다. 현실세계에서 디지털과의 접점이 싫으면 가상현실세계로 구현되는 VR Virtual Reality로 가는 거고, 상관없으면 AR Augmented Reality 이나 MR Mixed Reality 로 쭉쭉 발전하게 될 것 같습니다.

조홍래 대표 **AR + VR = MR + physical**

대한민국은 세계 최초로 5G 상용화를 이루게 됐습니다. 5G 시대에 VR, AR 의 리얼리티 속도는 우리가 상상하는 이상일 것이고, 개인의 체력, 건강 관리 와 같은 영역뿐만 아니라 상업환경에서도 본격적인 디지털 시대가 도래할 걸 로 보입니다. 콘텐츠를 소비하는 방식 또한 변화하고 있는데, 온라인에서 구독 을 통해 콘텐츠를 접하는 방식이 이미 50% 이상을 점유하고 있습니다. 안지용 대표님이 좀 전에 말씀하신 상환경의 변화가 곧 다가올 것 같습니다.

디지털 컨버전스의 발전으로 가장 우려되는 상황은?

송하엽 교수 **인간 종의 변화**

디지털 컨버전스가 완벽하게 이루어지면 AI가 기본이 되는 세상이 될 것입니다. 테슬라의 자율주행이 세간에 화재가 되면서 사람들 사이에서 TESLA Egoist자기중심주의자가 될 것인지, TESLA Altruist이타주의자가 될 것인지에 대한 논쟁이 벌어졌죠. TESLA Altruist는 자율주행시 사고가 예견된 상황에서 보행자를 우선시하고, TESLA Egoist는 보행자보다 운전자를 우선시하는 것인데, AI가 그런 알고리즘으로 움직인다는 내용입니다. 결국 인공지능 데이터를 접할 수 있는 사람들의 삶은 좋아지고, 그렇지 못한 사람들은 상대적으로 나빠진다는 말이죠.

조홍래 대표 **디지털 소외계층**

이미 디지털 시대는 도래했고, 그것을 선택한 사람과 그러지 못한 사람의 간격이 생길 겁니다. 그래서 앞으로는 편집의 시대가 올 것 같습니다. 편집에 의해서 결과적으로 더 좋은 것을 선택하게 되겠죠. 그러나 소외계층은 그 좋은 선

택의 기회로부터 멀어지게 될 것이고, 그것이 가장 우려되는 부분입니다.

나 건 교수 **인간의 삶**

디지털의 시대에서는 아날로그 시대에 가졌던 인간의 소중한 삶이 언제든지 지웠다가 복구할 수 있다고, 그런 위험한 생각들을 할 수 있을 것 같아, 가장 우려되는 상황을 묻는 이 질문에 '인간의 삶'이라고 답했습니다.

안지용 대표 **청출어람 청어람**

디지털이 아날로그를 쫓아가는 상황에서 벗어나보죠. 레티나 디스플레이를 보면 이제는 사람의 감각으로 아날로그와 디지털을 구별할 수 없을 뿐 아니라, 디지털의 표현이 더 아날로그 같은 상황이 되었습니다. 디지털이 아날로그에 비해 훨씬 더 많은 옵션을 가지고 있는 것이지요. 제가 대학생이던 90년대엔 설계 수업에서 도면을 그릴 때 면도날이 필요했습니다. 연필을 깎는 용도가 아니라 도면을 잉크로 그리고 수정이 필요하면 아주 얇게 종이 표면을 떠내기 위한 도구였습니다. 이처럼 아날로그는 지우기가 어렵습니다. 하지만 디지털로 바뀌면서 수정은 물론 지웠다가 다시 살릴 수도 있고, 리부트도 할 수 있어 훨씬 편리해졌습니다. 앞서 말씀주신 위험 요소들을 듣다 보면 인간의 존재가 위협받을 수도 있다는 무서운 공포심도 들지만, 이미 주사위는 던져졌고 이 방향을 바꿀 수는 없다고 생각합니다. 스마트폰 중독으로 피해가 우려된다고 스마트폰 금지 운동을 하면 그게 없어지겠습니까. 그렇기 때문에 더욱 적극적으

로 디지털 시대를 받아들여서 모든 영역에서 개혁을 단행해야 합니다. 더욱 개방적으로 디지털 시대를 받아들이고 흡수해서 발전해야 합니다. 저는 이미 흘러가는 이 흐름에 맞춰 혁신을 못하는 상황이 오히려 가장 우려되는 상황이라 생각합니다.

이향은 교수

디지털이 아날로그를 따라가려 하다가 오히려 아날로그보다 더욱 아날로그 같은 상황이 된 것을 청출어람이라고 표현하신 거군요.

안지용 대표

알파고 같은 상황이 된 것이죠. 인간을 따라 하려고 하다가 인간을 넘어서 버린.

이향은 교수

이 그림은 구글 딥러닝이 그린 그림인데, 딥드림이라고 합니다. 고흐의 화풍을 주입시키고 AI가 학습을 해서 직접 그린 그림인데요. 2016년 작의 경우 미술품 경매에서 5억 원 가량에 거래가 되기도 했습니다. 보통 예술품에는 작가가 사인을 하죠. 그런데 AI는 수학공식을 적어놓는다고 하네요. 사실 이 딥드림을 보면 잘 그렸다는 못 그렸다 하는 평가보다는 AI가 아날로그를 따라가려 하다가 어느 순간 그것을 넘어선 상황이라는 생각도 들게 합니다.

나에게 디지털이란?

조홍래 대표 **없으면 불편하고 안 될 것 같은 것**

요즘은 아이들도 휴대폰을 직관적으로 사용하죠. 이제는 불편함의 수준을 넘어서는 것 같습니다. 제가 2주 전에 휴대폰을 분실한 일이 있었는데, 정말로 이틀 정도 정신을 차릴 수 없었습니다. 휴대폰 안에 들어 있는 개인정보는 물론 추억이 담긴 사진들 등이 한순간에 날아간 것 같아 그야말로 멘붕이 왔는데, 분실 3일차가 되니 크게 불편함이 없다는 걸 느꼈습니다. 하지만 휴대폰을 다시 찾았을 때는 거의 환희를 느꼈습니다. 이번 경험을 통해 디지털이(모바일) 없다는 것이 불편함을 넘어서는 상황이라는 것을 확실히 인지했습니다. 그 안에 너무나 많은 나의 정보들이 들어 있기 때문에 불편함을 넘어서 부작용까지 있을 수 있는 거죠. 예전에는 손 조심인데, 이제는 휴대폰 조심이네요. 이제는 휴대폰에 나의 아이덴티티가 다 들어 있기 때문에 조심해야 합니다.

나건 교수 **'마누라' 같은 존재**

아내를 부르는 여러 호칭들이 있죠. 누구 엄마, 집사람, 누구 씨(이름) 등 많은

데, 그중 '마누라'라는 단어를 골랐습니다. 제 아내도 저랑 똑같이 느끼겠죠. 있으면 귀찮고, 없으면 불편한. 그런 상황을 설명하기 위해 이렇게 답을 해봤습니다.

송하엽 교수 데이터 지능에게 생떼 쓰기

다들 경험하셨을 텐데 휴대폰을 사용하다 보면 내가 검색했던 것과 관련된 제품들이 자동으로 뜨곤 하죠. 내가 검색했던 것을 다른 앱에서 찾아주는데 그럴 때 마치 나의 치부를 들킨 거 같은 느낌이 들더라고요. 그래서 요즘 저는 검색은 컴퓨터로 하고 휴대폰은 그냥 보는 용도로 사용하고 있습니다. 주변에 카톡을 사용하지 않는 사람들을 보면 이들이 바로 선지자구나 하는 생각을 하기도 해요. 저에게 디지털이란 이렇게 무서운 데이터 지능이고, 어떻게든 생떼를 써서라도 들키지 않고, 무언가 지키고 싶은 마음입니다.

이향은 교수

지금은 포스트 디지털 시대라고 하죠. 이미 디지털 시대의 후기에 접어들었다는 것인데, 이 시기에 뜨거운 감자 중에 하나가 개인화에 대한 논의일 것입니다. 송 교수님 말씀처럼 기술이 나를 알고 선제적으로 대응하는 것에 대한 논의가 한창이고 좀 더 풍부한 담론이 필요해 보입니다.

안지용 대표 **감성의 정량화 툴**

어릴 때 디지털이라고 하면 전자손목시계와 같은 제품이었죠. 현재는 뭐든지 정량화할 수 있고 컨트롤 가능한 개념이라고 생각합니다. 사람의 감정을 평가할 때 그것을 주관적으로 기술하는 것이 아니라 정량화하고 수치화한다면 그것이 바로 디지털화입니다. 동시에 정량화된 정보로 흐름을 파악할 수 있고, 알고리즘을 만들고 나중에 컨트롤하게 됩니다. 물론 이러한 부분들은 악용될 수도 있겠고요.

이향은 교수

오늘 디지털 컨버전스를 주제로 토론을 하기 위해 저는 지난주에 니콜라스 네그로폰테Nicholas Negroponte의 《디지털이다Being Digital》◦를 다시 읽어봤습니다. 95년에 발행된 책인데, 그 책의 에필로그에 와닿는 문구가 있어 발췌해 왔습니다.

> 50세의 철강 노동자가 직업을 잃으면 스물다섯 살 난 그의 아들과 달리 그는 결코 디지털의 탄력성을 가질 수 없을 것이다. 오늘날 비서가 직업을 잃을 경우 그는 디지털 세대에 친숙하게 때문에 최소한 다른 방법을 전환할 수 있는 기술을 갖고 있다.

◦ 니콜라스 네그로폰테Nicholas Negroponte, 《디지털이다Being Digital》, 커뮤니케이션 북스, 1999

비트는 먹을 수 없다. 비트는 배고픔을 감출 수 없다.

컴퓨터는 도덕이 아니다. 컴퓨터는 삶과 죽음의 권리와 같은 복합적 문제를 풀 수 없다. 그럼에도 불구하고 디지털 세상을 낙관할 만한 이유는 많다. 자연의 힘과 마찬가지로 디지털 시대는 부정할 수도, 멈출 수도 없다.

탈중심화decentralizing, 세계화globalizing, 조화력harms nizing, 분권화 empowering 이 네 개의 강력한 특질이 궁극적인 승리를 얻을 것이다.

우리는 디지털의 시대에 살고 있고, 당연히 어떻게 받아들여야 하는지 아트와 디자인의 관점에서 패널 분들이 선견지명이 담긴 이야기들을 해주셨습니다. 관객분들도 많은 생각을 할 수 있는 시간이 되었기를 바랍니다.

디자이너는 필시 사람들에게 좋은 영향을 끼칠 수 있는 사람이라야 한다. 디자인의 태생이 유용성, 더 편리하고 효율적인 삶을 위해 시작된 것이기 때문이다. 작금의 가장 핫한 화두 중 하나는 단연 '디지털 트랜스포메이션Digital Transformation'이다. 너무 핫해서 그것이 무엇인지 개념조차 완벽하게 정립되지 않은 채 이에 대한 연구와 시도가 동시에 이루어지고 있다. 과거에는 선행연구를 하고 거기에서 뽑아낸 인사이트를 적용해 시장을 준비하며 무언가를 런칭했다. 그러나 요즘은 선행연구라는 것을 할 틈이 없다. 자고 일어나면 새로운 개념과 기술의 발전, 센서와 데이터 분석의 방법 등이 업그레이드되며 그야말로 매일매일이 선행先行학습 중이다. 특히 기술로 선행작업을 하고 있는 조홍래 디자이너는 사람들에게 좋은 영향력을 끼치고 있다. 적어도 자신의 이름을 걸고 활동하고 싶은 크리에이터들에게 그렇고, 그의 크리에이티브한 구현력을 그리워하는 클라이언트들과 눈 높은 대중들에게도 그렇다. 테크를 활용한 선행先行이 선행善후인 셈이다. 디지털에는 '속도'라는 속성이 있다. 속도 전쟁 속에서 희미해져가는 철학을 찾고 고수하는 것은 우리가 하는 C-Delphi의 천재적 예측에 가장 중요한 활동일 것이다.

∧ Hyundai Motorstudio Goyang UXUI Installation Part.1, 2017
∨ Sound Visualization series(Personal work-media arts)

Hyundai Motorstudio Goyang UXUI Installation Part.1, 2017

Epilogue

무지무지하다
미래미래하다

축적된 지식과 경험이 발화되는 임계점은 사람마다 다르다. 다양한 경험과 지식을 접하는 크리에이터들에게는 그 발화시점도 잦을 것이다. 인사이트 강연으로 디자인 매니페스토를 찾은 크리에이터들은 창조적 미래에 일가견이 있는 선수들이다. 스스로 쌓은 경험과 논리로 혁신 효과를 누려본 사람들, 그들은 안다. 그 축적된 지식과 경험이 발화되면 새로운 예측력이 된다는 것을. 엄밀히 말하면 그것은 예측이 아니라 선점일 것이다. 다년간 트렌드를 연구하면서 깨달은 것 중 하나는 예측의 본질은 리딩leading이라는 사실이다.

여기서 잠깐 미래예측에 대한 개괄적인 이론을 짚고 넘어가고자 한다. 미래예측은 경험적 논리에 근거하는 방식과 연구자의 직관에 의존하는 방식으로 나눌 수 있다. 경험적 예측은 누적된 경험적 지식과 정보에 근거하여 미래를 예측하는 것으로서 다시 외삽적 미래예측과 이론적 미래예측으로 구분된다. 미래를 과거의 연장으로 간주하는 외삽적 미래예측에서는 과거부터 현재에 이르기까지의 시계열 자료에 입각하여 미래의 변화를 예견한다. 이 방법은 과거에 관철된 유형이 미래에도 계속될 것이라는 지속성, 규칙성, 자료의 신뢰성과 타당성 등을 가정한다.° 이론적 미래예측은 현상의 인과적인 원리에 대한 이론을 근거로 미래를 예측하는 것이다. 이론적 예측을 유추적 예측이라고도 하는데, 유추적 예측은 모든 현상에는 발생의 인과적 연관성과 순서가 있으며, 제반 현상 간의 인과관계나 발생순서를 관찰하면 미래에 일어날 사상을 예측할 수 있다고 보는 것이다.

○ 배규한,《미래사회학》, 나남, 2000, pp39~40

그런데 우리가 궁금한 예측법은 크리에이터들의 번쩍이는 영감에서부터 시작되는 것, 학문적으로는 천재적 예측법에 해당하는 그런 불꽃이다. 천재적 예측 genius prophecy은 예측가 개인의 고도의 통찰력, 탁월한 식견에 의거한 미래예측법을 말하는데 이름에서부터 알 수 있듯 창의력과 직관력, 분석력 간 상호작용의 결과로 얻어지는 천재적인 선험성先驗性에 기초한 데다 행운과 통찰력에 대한 의존도가 과도한 나머지 재생산replication이 어렵고, 주관적인 요소가 너무 강해서 객관적 설득력이 미흡하다는 점 때문에 웬만해서는 인정받기 힘들다. 우리는 이 정형화 시킬 수 없는 크리에이터들의 예측의 천재성을 인정한다. 활발하게 활동하고 있는 크리에이터들의 천재적 예측, 그 찬란한 순간을 함께하고자 디자인 매니페스토가 멍석을 깔았다. 격월로 열리는 오프라인 살롱에서, 유튜브 채널m2m2org에서 그리고 이제는 책으로도 우리가 함께 나눈 미래에 대한 담론을 공유할 수 있게 되었다.

디자인 매니페스토는 다가올 세상에 관한 담화다. 미래를 보는 시야가 넓어지고 시력이 좋아진다. 젊은 크리에이터 6인과 함께한 C-Delphi는 많은 울림과 숙제를 남겼다.

신선한 충격을 스타일로 승화시킨 쇼메이커 최도진,
준비되어 있던 스타 디자이너 이석우,
젊은 천재로 불리우는 사유하는 건축가 양수인,

상환경에 대한 새로운 규준을 만들고 있는 안지용,

트렌드 속에서 뉴비즈니스 모델을 개척하는 연구자 이향은,

늘 시대를 앞서갔던 미디어 아티스트 조홍래,

그들은 각자의 분야에서 각자의 경험과 그로부터 형성된 소신을 가지고 다가오고 있는 미래에 대해 시사점을 던졌다.

《사피엔스》라는 책으로 인류의 미래에 대한 날카로운 통찰력을 보여준 이스라엘의 젊은 학자 유발 하라리가 인류에게 닥친 미래의 가장 큰 세 가지 시련이라 꼽았던 핵전쟁, 지구온난화 그리고 과학기술에 따른 실존적 위기와 같은 거대한 담론은 없다. 대신 그 속에서 소소하게 살아가고 있는 창작자들의 아이덴티티, 오리지널러티 그리고 진정성 있는 작업에 대한 치열한 고민이 있다.

미래는 예측할 수 있는 부분과 예측할 수 없는 부분으로 나뉜다. 예측할 수 없는 부분을 그냥 모르겠다고 덮어놓기보다는 자신의 분야에서의 전문성과 촉을 가지고 다른 분야의 전문가들과 의견을 교류하며 막연함을 설렘으로 바꾸는 노력이 필요하다. 마치 동전으로 스크래치복권의 은박을 살살 긁어내는 희열을 맛볼 수 있을 것이다. 누가 아는가? 다 긁어내고 보니 그럴싸한 선물에 당첨되었을지!

Insight Glossary

셀프브랜딩의 시대: 성별, 세대, 나이처럼 인구통계학적인 구분만으로는 타겟팅이 어려운 시대, 본인을 브랜딩하는 것이 중요하다. — 최도진

이연연상二連聯想, Bisociation: 서로 관련이 없는 두 가지 사실이나 아이디어를 하나로 통합하는 과정에서 창의적 생각이 폭발적으로 일어날 수 있다. — 아서 쾨슬러

융합: 하나의 원리를 이해하고 기존에 분리되었던 타 영역에서 자신의 깊은 전문성을 발휘하는 것 — 안지용

사고의 엔진: 오리지널리티를 구축하기 위한 나만의 동력 — 이석우

AR + VR = MR + physical — 조홍래

그림자: 우리의 인생이 빛이고 트렌드는 그림자다.
— 이향은

삶것: 살다 죽다 할 때 '삶', 이것저것 할 때 '것'.
자연적이던 인공적이던 선순환적인 생태계를 만드는 것
— 양수인

핫플레이스의 공식: 콜드스페이스 + 핫피플 =
핫스페이스, 핫스페이스 + 많은 사람 = 콜드
스페이스 to 핫피플, 핫피플 + 콜드스페이스
= 핫스페이스
— 나건

선빵 트렌드: 결국 누군가가 사전에 다양한 사례 분석과
레퍼런스를 통해 먼저 세팅을 하는 것이 트렌드를 만든다.
— 송하엽

DESIGN

MANIFES

디자인 매니페스토 season 1

초판 1쇄 인쇄 2020년 8월 10일
초판 1쇄 발행 2020년 8월 26일

지은이 ı 이향은 • 안지용
발행인 ı 윤호권 • 박헌용
책임편집 ı 정은미

발행처 ı (주)시공사
출판등록 ı 1989년 5월 10일 (제3-248호)
주소 ı 서울특별시 서초구 사임당로 82 (우편번호 06641)
전화 ı 편집 (02) 3487-4750, 영업 (02) 2046-2800
팩스 ı 편집 • 마케팅 (02)585-1755
홈페이지 ı www.sigongsa.com

ISBN ı 979-11-6579-167-4 93600

이 책의 내용을 무단 복제하는 것은 저작권법에 의해 금지되어 있습니다.
파본이나 잘못된 책은 구입하신 곳에서 교환해드립니다.